油畫

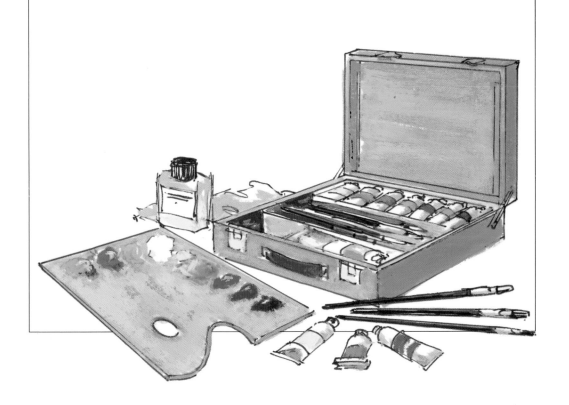

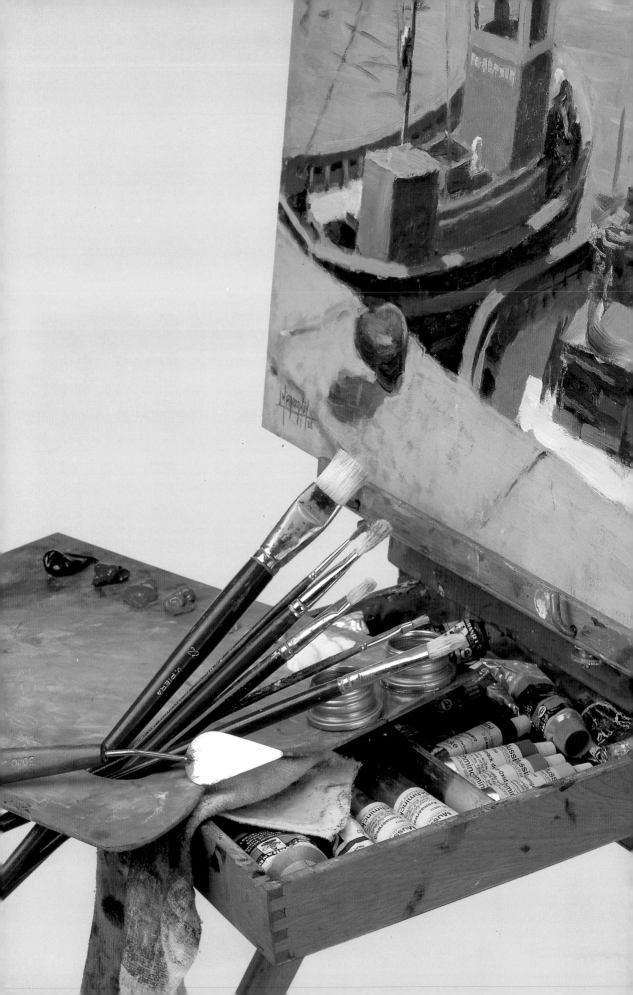

油畫

Parramón's Editorial Team 著

李佳倩 譯　　張振宇 校訂

 三民書局

Cómo pintar al Óleo by

Parramón's Editorial Team

©PARRAMÓN EDICIONES, S.A. Barcelona, España

©SAN MIN BOOK CO., LTD. Taipei, Taiwan

目錄

前言

1

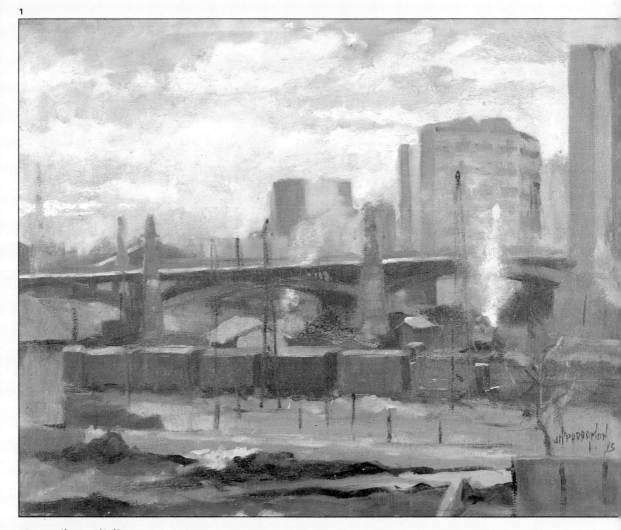

圖1. 荷西・帕拉
蒙,《馬利納街的橋》
(*The Bridge in Marina
Street*),私人收藏,
巴塞隆納。

我在十二歲的時候畫了生平第一幅寫生畫，畫的是巴塞隆納大教堂附近的一條後街。我從十八歲開始畫油畫。二十一歲時，我以四幅油畫作品舉辦了第一次個人畫展，而二十四歲時，我參加了「年輕畫家沙龍」(Primer Salón de la Juventud)，這是一個為年齡小於二十五歲的畫家所開設的展覽。當時有七十三位畫家參加此展，而我則以一幅城市風景油畫贏得首獎。

幾年後，我在各美術院校講授素描和繪畫，不斷教導學生們使用各種不同的繪畫媒材，但我偏愛的，一直是油畫。事實上，我回顧自己這些年來的著作，也發現我在油畫上的著述最多。理由很簡單，因為油畫顏料是繪畫媒材之王，它是最主要的表現媒材。因此，如果說這本書是在我三十幾本的著作中，我最喜歡的一本，是一點也不奇怪的。這也就是為什麼我會花那麼多時間去研究油畫教學、研擬方針和各種練習，以指導讀者們藉由此書去看、去學習油畫創作。這的確值得去做。

翻過這一頁，你將溯回過往，在油畫發展簡史中，了解油畫大師們的技巧和成長。接下來的十幾頁，將介紹你認識油畫創作所須的工具與配備，包括基底、畫筆、調色板和顏料、畫架、附屬家具、容器……等。再接下來，你將會看到一系列的實作練習，先以一種顏色來畫，再以2或3色來畫一幅畫。在這個部分，你將學到色彩理論，知道為何三原色可調配出自然中所有的色彩。然後，根據這個色彩理論，你將實際演練以三原色來調出數種顏色。

本書可幫助你了解油畫創作的一般性原則與技巧，包含構圖、詮釋、直接畫法、階段畫法、鄰近色對比 (simultaneous contrast) 和補色對比……等。到最後，你將會自行整合、詮釋和描繪一幅靜物畫，作為你在油畫上的創意發揮。

當然，最重要的是，你必須練習、必須常畫！馬諦斯(Matisse)曾告訴他的學生們說：「你必須像勞動者般地工作。所有創作出名作的畫家都是這樣辛勤工作的。我這一生總是不斷地在努力創作。」

<div align="right">

荷西・帕拉蒙
(José M. Parramón)

</div>

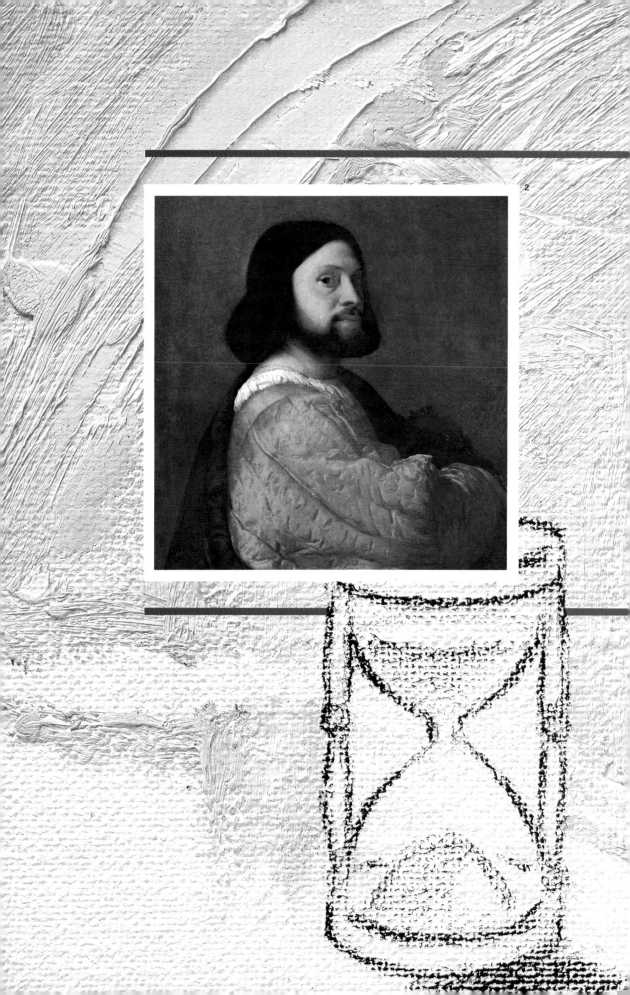

早在十五世紀初期，藝術家們就發現油畫是難以取代的創作媒材。基於對完美境界永不止息地追求，藝術家們在漫漫歲月及風格遞嬗中，不斷實驗、改進，帶動了油畫的發展。在這樣的過程中，每一件不朽作品的誕生，都是一次新的表現手法及繪圖技巧之呈現。整個油畫的歷史，就是歷史的變革。它是由許多藝術大師所共同創造的。在本章，我們將選擇數位畫家來看油畫發展的歷史，他們的作品都是油畫歷史中的里程碑。

油畫發展簡史

范艾克

過去一般人都認為油畫是范艾克 (Jan van Eyck，約1380–1441) 所發明的，然而，早在這位大師之前，油畫就已存在了。但是無庸置疑地，范艾克使油畫的發展登上一個極其完美的高峰。

范艾克是法蘭德斯畫派 (the Flemish school) 初期最重要的藝術家。西元1422至1424年，他在海牙工作，1425年時，他被勃艮地公爵 (Duke of Burgundy) 任命為他專屬的宮廷畫家。約在同時，他搬到布魯日(Bruges)，在那裡度過他的餘生；他死於1441年7月。

傳說，有一天，年輕的范艾克覺得用蛋彩作畫很噁心，於是改用油來調配顏料，然後放在陽光下曝曬，結果畫面龜裂了。接下來的幾個月，他仍不死心地想要找出一種油，能夠使畫放在樹蔭下陰乾。經過許多次的實驗，他終於找到了：一種亞麻仁油和「精煉的布魯日凡尼斯」(white Bruges varnish)的混合油；所謂的「精煉的布魯日凡尼斯」，即現在我們所說的精煉松節油。畫家將色料與這種混合油調在一起，就能很精確地掌握顏料的厚薄，且因乾得慢，容許再潤飾。

范艾克不僅改良了油畫的製程，他還成功地將油畫提昇至超凡精緻的境界。下一頁所介紹的圖片便是范艾克於1434年所作的畫，這幅畫的歷史已超過五百年。儘管這張圖片複製的品質很好，但仍無法忠實地再現出原作的質感。此畫是畫家耐心與毅力的神奇結晶：畫面上的色彩依然如新，就像是最近才完成的作品一般，每一部分都一樣新鮮、亮麗！范艾克的畫展現了他精湛的技巧和敏銳的觀察力，光線在形體上的運動，被他以精確的寫實技巧捕捉了下來；衣服、家具、地板、植物……等，都極細膩地被呈現出來。在他最好的一幅肖像畫中，

於靠近畫家簽名處，題著一句拉丁文：「我已盡可能地做到最好了。」

范艾克與這時期另外兩位法蘭德斯畫派大師——弗里麥勒 (Flémalle) 和羅吉爾‧魏登 (Rogier van der Weyden)——同為早期北方文藝復興寫實主義的代表。他闡揚的理念：「男人和女人，樹木和田野都應畫得如其所是。」這個朝向寫實主義的趨勢，成為法蘭德斯和荷蘭畫派的繪畫傳統，這兩個畫派的代表包括了勉林(Memling)、包茲(Bouts)、波希(Bosch)、布勒哲爾(Breughel)、魯本斯(Rubens)、范戴克 (Van Dyck) 和林布蘭(Rembrandt)。

法蘭德斯畫派的影響不單只在法蘭德斯，連義大利北部和西班牙等文藝復興的繪畫都受到影響。有些學者推測，委拉斯蓋茲(Velázquez)可能也受到法蘭德斯藝術的影響——有些來自范艾克——因為在西班牙有不少法蘭德斯繪畫的收藏，他可以就近觀察學習。不論這是否為真，范艾克的畫作確實令許多藝術史上的大師深深景仰。

圖3. 宮旦‧麥賽與 (Quintin Massys) 的學生，《正在畫聖母與聖嬰的聖路加》(Saint Lucas Painting the Virgin and Child)（局部），國家畫廊，倫敦。這幅畫同樣也是近十五世紀末描繪關於畫家工作室環境的珍貴資料記錄。畫中畫家應該是用油料在畫畫，他的材料和今天專業畫家所使用的基本上是相同的。

圖4. 范艾克（活躍於1422–1441)，《阿諾芬尼的婚禮》(The Arnolfini Marriage)，國家畫廊，倫敦。范艾克將油畫技法提昇到非凡的卓越境界。這幅畫正是這位畫家鉅細靡遺地呈現人物和物件最好的例證。

3

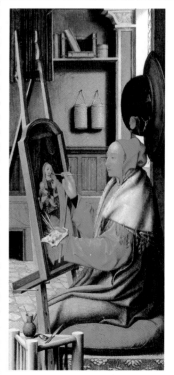

圖2. （前頁）提香 (Titian，約1487–1576)，《男人畫像》(Portrait of a Man)，國家畫廊，倫敦。

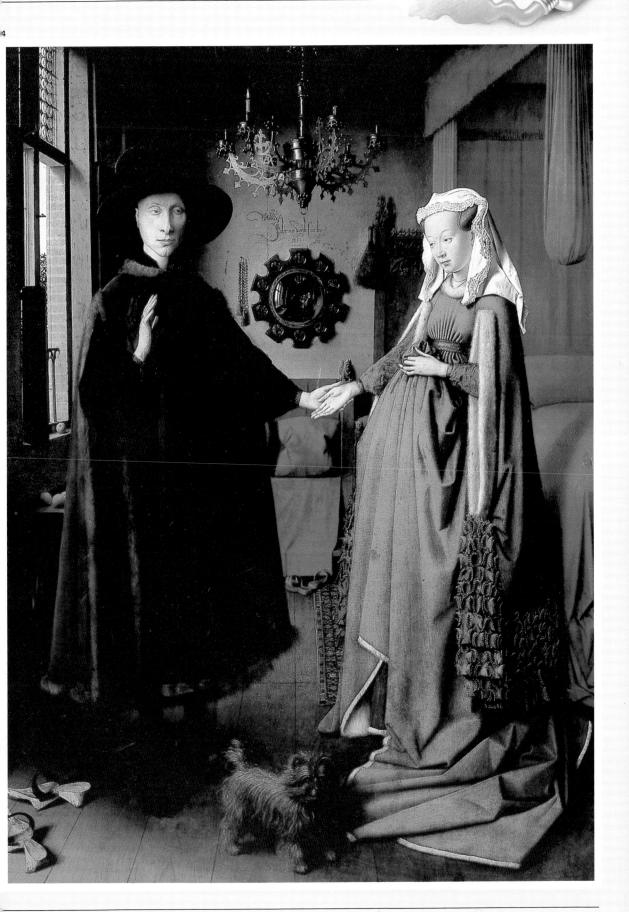

達文西

油畫是由法蘭德斯畫家——根特的尤斯提斯(Justus of Ghent)傳到義大利的。達文西 (Leonardo da Vinci, 1452–1519) 是第一批接受這種新媒材的藝術家之一。達文西於1452年生於弗羅倫斯附近的亞諾河谷 (the Arno River Valley)。他在弗羅倫斯學習藝術，在藝術家維洛及歐 (Andrea Verrocchio)的工作室作學徒。與達文西同時一起受教的學生，還有著名的波提且利 (Botticelli)、佩魯吉諾 (Perugino)、吉爾蘭戴歐 (Ghirlandaio)和菲力比諾‧利比 (Filippino Lippi)——那個時期正是藝術史上最燦爛輝煌的時代之一。二十歲時，達文西已成為畫家公會的大師。

達文西對建築、音樂、水力學、地質學、植物學、解剖學……等都有興趣，當然，還有繪畫。

達文西曾寫過一本很有名的書，叫做《繪畫專論》(*A Treatise on Painting*)。書中曾提到：「試著讓畫表現得纖細，而不要用粗糙的輪廓線。陰影和光線都不是用線條來結合，而是融合在類似雲霧的狀態中。」 這幾句話包含了繪畫史上最具革命性的原則之一：暈塗(sfumato)，即人物和物體的輪廓都融合在畫面的氣氛之中。而達文西的作品也是第一件表現出在物體和朦朧的背景之間氤氳著空氣效果的畫作（這種效果正是空氣透視法，aerial perspective）。 為了達到這種效果，這位大師發展出一種相當費功夫的技法，如同畫水彩般，以層層暈染的方式，讓細節變得模糊到幾乎無法辨視為止。

6

圖5. 達文西，《岩間聖母像》(*The Virgin of the Rocks*)，巴黎羅浮宮。畫中植物和岩石的經營要靠十分仔細的自然觀察與研究。人物和風景的光線和氣氛都是一致的。

圖6. 達文西，《蒙娜麗莎》(*Mona Lisa*)，巴黎羅浮宮。畫上所顯現的人物造型和質感，柔和而起落有致地與背景的風景融合在一起。畫中的風景也是一大變革:「空氣透視法」之使用，將空氣置於觀察者與遠山之間，呈現朦朧的視覺效果。

5

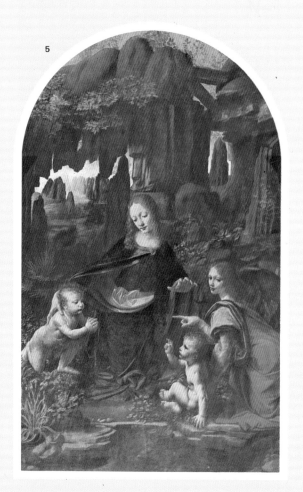

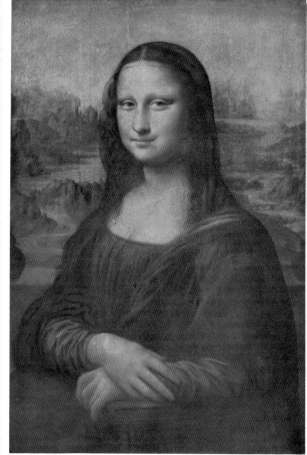

拉斐爾、米開蘭基羅

圖7. 拉斐爾,《童貞的婚禮》(局部),布雷拉畫廊 (Pinacoteca of Brera),米蘭。拉斐爾通常在木板上作畫,所用的技法是源自法蘭德斯繪畫。他先作一個灰色的單色畫底,然後再一層一層塗上透明油畫顏料,以呈現出鮮明、飽和的純色。

圖8和9. 米開蘭基羅,《聖家族》(The Holy Family) (全圖和局部),烏菲茲美術館,弗羅倫斯。由於米開蘭基羅是位偉大的雕塑家,他的繪畫因此呈現出強而有力的量感。他的技法與拉斐爾相似,都是以透明油畫顏料層層薄塗,表現形體的色彩層次。

拉斐爾 (Raphael, 1483–1520) 在 1520 年死於羅馬,當時年僅三十七歲。二十一歲時,他就畫了著名的畫作《童貞的婚禮》(Betrothal of the Virgin),此頁所展示的是這幅畫的局部 (圖7)。二十六歲時,拉斐爾已成為像達文西那樣重要而又知名的畫家。這時,教皇朱力斯二世 (Julius II) 召他到羅馬去,委託他畫梵諦岡教皇宮殿的「希納卻堂」(Stanza della Segnatura) 之壁畫,在此宮殿中,米開蘭基羅 (Michelangelo, 1475–1564) 也留下他的巨作——西斯汀禮拜堂 (Sistine Chapel) 的天頂畫。拉斐爾和米開蘭基羅都以類似的方法來畫油畫。米開蘭基羅留下的一些未完成的木板使得後人得以確切了解他的作畫過程。

米開蘭基羅用來作畫的木板會先打一層石膏底 (gesso,這是一種白色的底料),然後再用細油畫筆以灰色線條來描繪形體。接下來,他會在人物臉上和膚色的部分作暗綠色的單色畫 (a grisaille of verdaccio,這種方式是承襲自哥德時期就沿用的傳統技法)。在這層單色畫上,他會以粉紅色的油畫顏料來描繪形體,然後在身體某些部分,再以透明薄彩畫些衣物。不透明的衣物是以較深暗和較飽和的固有色來畫陰影,而亮部則以固有色加白色來增加亮度。就像法蘭德斯的藝術家們,米開蘭基羅作畫是局部逐漸完成的,所以在一些未完成的畫作上可以看到有些部分已完全畫完,而其餘部分則只有輪廓線而已。

8

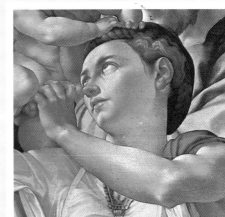

9

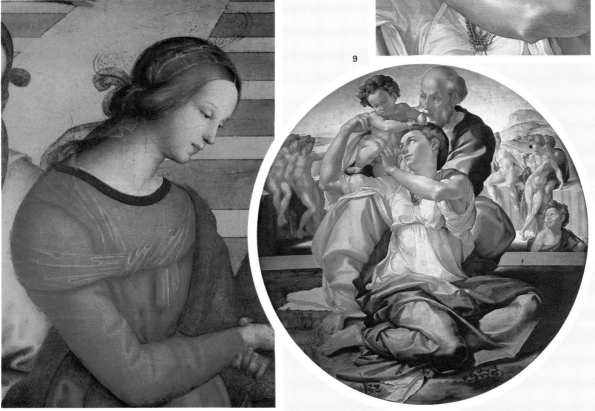

提香

威尼斯畫家貝里尼 (Giovanni Bellini) 是威尼斯首先採用油畫的畫家之一，這是受了一位據說曾到布魯日習畫的畫家，安托內羅‧達‧梅西那 (Antonello da Messina) 的影響。貝里尼的作品改變了威尼斯的繪畫傳統，將能產生整體感和柔和輪廓線的反射光帶入繪畫之中。這在另一位威尼斯畫家吉奧喬尼 (Giorgione) 的畫上也看得到，藝術史家瓦薩利 (Vasari) 曾提到：「吉奧喬尼直接作畫，因他深信繪畫如果沒有素描作參考，會是最真實和最好的。」 吉奧喬尼畫中和諧的色彩和柔和的形體，據說是緣自他「將生命沉浸在愛與音樂之中」。

提香 (Titian，約1487–1576) 是吉奧喬尼的學生。在他漫長的一生中，提香真正成功地成為全國的、甚至國際的權威，與文藝復興的大師並駕齊驅。傳說查理五世皇帝 (Emperor Charles V) 十分尊崇他，甚至還為他拾起掉落在地上的畫筆。提香繼承了自貝里尼開啟、吉奧喬尼延續的色彩表現風尚，並展現了最輝煌的成果。雖然米開蘭基羅素描的影響在他的畫作上也可見到，但提香的藝術是基於色彩來表現的：色彩創造了形體，暗示了空間，並醞釀了氣氛。提香對繪畫藝術起了革命性的作用，我們可以清楚地見到在他之前的繪畫和他之後的差異，在他之前的畫作，形體清晰嚴謹、色彩明亮；但在他之後的畫作，則形體柔頓，使用許多中間色來使畫面更和諧。這種狀況在他生命最後幾年特別明顯，他的畫失去了清楚界定的輪廓線，但卻增加了龐然的整體感和色彩的和諧性。提香最後時期所用的技法充滿了激揚的活力，但卻是以出人意料的簡單方法來達成的。作畫之前，提香先將畫布塗一層威尼斯紅 (Venetian red) 的底色。在陰乾的底色上，他同時進行描繪及上彩。

首先，用三種顏色：黃色、紅色和黑色來畫，分別對應明調、中間調和暗調的部分。在這之後的階段，畫家只在明調的部分，用一層層的油畫顏料來建構形體。塗上去的每一層顏色都和下層顏色的色相類近，例如粉紅在紅色上，黃色在膚色上，依此類推。在最後的階段，提香用非常明亮的厚塗 (impasto) 色彩來表現最亮處，這個上色的過程稱之為乾擦法 (frottage)。他最著名的作品正是因為表現在厚塗法上那種氣氛和光線之合而為一，以及如向晚陽光般的溫暖金色

10

10A　　10B　　10C

提香畫作中的「乾擦」技法

「乾擦」這個字源自法文的動詞frotter（即「摩擦」之意），這個字用在油畫技法上，則意指一種特殊技法：油畫筆沾少量的濃稠顏料，然後在畫過的部分（這個部分已乾或幾乎全乾了）乾擦。通常這層加上去的顏色會比下層的亮些，讓下層的顏色能顯露出來，並呈現由明到暗的漸層變化。圖10A、10B、10C正是這個技法的示範：在暗綠色的底上乾擦一層較淺的顏色，筆上的顏料要很濃稠。呈現出的乾擦形式，其色調與其說是互相混合，不如說是互相影顯。提香將這種豐富的色彩表現發揮得淋漓盡致，從圖11中，我們可見到亮面部分的色彩正是用「乾擦」技法來表現的，這使得他的畫色彩更燦爛、肌理表現得更有魅力。

11

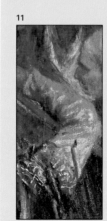

圖12. 提香，《男畫像》，國家畫廊，倫敦。提香是個卓越的色彩大師，但他的色彩既不是法蘭德斯式的，也不是早期文藝復興式的；它是自然的、真實的色彩。他作品中令人讚歎的色彩效果是藉由畫中主調藍色和頭部所著的暖色而產生之對比來達成的。

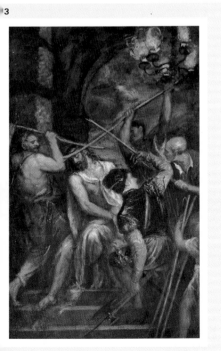

而受人矚目。假使你靠近一幅提香晚期的畫作，只能見到一堆色彩和乾擦筆觸；但如果在一段距離之外觀看，則又能清楚地見到畫中的形體。

這位大師以一種直接而近乎狂野的手法來畫油畫，對運用均質色彩和明暗漸層做基本技巧之傳統畫法，做了極大的突破。而且，提香的色彩並不像早期畫家所用的、如彩色玻璃般的俗麗顏色；而是單純地以一組顏色來達到整體的和諧效果。他的油畫畫法真可說是現代繪畫表現的先聲。

圖13和14. 提香，《戴荊冠的基督》(*Christ Crowned with Thorns*)（全圖和局部），古代藝術博物館 (Alte Pinakothek)，慕尼黑。提香生前最後幾幅畫作都是以快速而充滿活力的筆法著稱的。畫家直接把顏料塗在畫布上，並在畫布上混色，而沒有先經過調色；他用了許多不同的暗調和中間色，並使整體能產生和諧的效果。

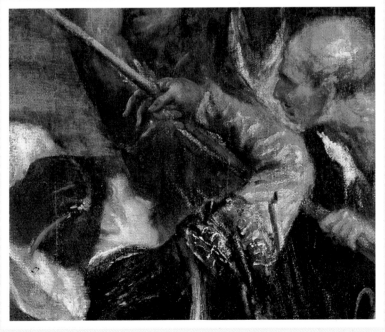

卡拉瓦喬

米開蘭基羅・梅里西 (Michelangelo
Merisi)，也就是「卡拉瓦喬」(Il Car-
avaggio, 1573–1610)，是個脾氣暴躁、
易和人爭吵的人，他的一生充滿了爭議，
不論是在經濟上或法律上。卡拉瓦喬非
常厭惡當時十分流行的矯飾主義
(mannerism)風格，而他最大的革新就是
用一種極為粗野的明暗對比手法來處理
畫面的形式，被稱為暗色調主義
(tenebrism)，是明暗法(chiaroscuro)最重
要的表現模式。卡拉瓦喬畫中的人和物，
都不是來自想像世界，而是日常生活中
常見的、甚至是粗俗的人和物。他油畫
技巧上的最高明處是他能將物體的量感
和質感表現出來。我們幾乎可以這麼說，
在卡拉瓦喬之前，繪畫是韻文，藝術家
要使真實變得詩意化；但卡拉瓦喬把繪
畫變成散文，客觀地描述所要表現的主
題。他的影響非常深遠：因為整個巴洛
克繪畫的發展，就是受他的藝術的影響，
特別是受他自然主義的影響。受到卡拉
瓦喬暗色調主義影響的藝術家有林布
蘭、委拉斯蓋茲、魯本斯、德・拉・突
爾(de la Tour)，以及蘇魯巴蘭(Zurbarán)。

16

15

圖15. 卡拉瓦喬，
《聖馬太的召喚》
(The Vocation of San
Mateo) (局部)，聖路
吉・德・法蘭切西教
堂(Church of San
Luigi dei Francesi)，羅
馬。卡拉瓦喬最大的
革新是他創造了暗色
調主義，即運用最強

烈的明暗對比來表現
的風格。注意觀察他
的頭部上由明到暗的
變化，是很突兀、暴
烈的，這使得畫面充
滿了戲劇性的張力。

圖16. 卡拉瓦喬，
《教導耶穌走路的聖

母》(The Virgin of the
Grooms)，波給塞畫廊
(Borghese Gallery)，羅
馬。卡拉瓦喬的黑色
背景和陰影完全地融
在一起，這是為了要
使畫中人物與物體的
形體和量感更具戲劇
性的緣故。

魯本斯、林布蘭

魯本斯 (1577-1640) 的作品呈現出令人驚訝的、相當一致的風格，這是由於他採取一種明確又系統化的技法。在銀灰色的底色上，魯本斯不但塗繪薄彩，也運用厚塗；然後他再一層一層地將色彩覆蓋上去，直接在畫布上混色。他直接地畫，並不等顏料乾，就像現代的畫家一樣，開始和結束都在同一個持續的流程中。但在這個迅速的作畫過程前，他依然要作詳細的構圖和素描。

與魯本斯不同，林布蘭(1606-1669)從未離開他的祖國荷蘭。林布蘭說，千里迢迢地跑到義大利去熟習大師們的畫作是沒有必要的；在荷蘭已有足夠的義大利作品。他也有很多重要的繪畫和版畫收藏，但當他破產時，這些收藏都被迫賣掉。林布蘭是擅長明暗法的大師，我們已提過，是受卡拉瓦喬的影響。他創造出一種構圖模式，就是把畫面的主角安排在畫中最引人注目的中心位置，讓光線只投射在他們身上，其餘部分保持暗調。照亮的部分以厚塗的顏料來表現；而暗調的部分，顏料較稀薄，形體模糊。與卡拉瓦喬不同的是，林布蘭用非常溫和的亮光來照亮主題的部分，且常常試圖表現更具感染力、更能傳達人物特質的效果。

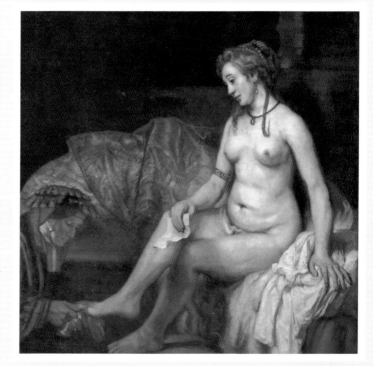

圖17. 魯本斯，《命運女神》(La Fortuna)（局部），普拉多美術館(Prado Museum)，馬德里。魯本斯發展出一種油畫技法，即把透明薄彩與直接作畫昆合在一起。

圖18. 林布蘭，《沐浴中的貝莎貝》(Betsabé in the Bath)，巴黎羅浮宮。這件作品是林布蘭最具代表性的作品之一，畫中展現了他獨特的技法：即運用厚塗和層次來呈現畫面的豐富性。

委拉斯蓋茲

委拉斯蓋茲 (1599–1660) 早期的作品表現是源自卡拉瓦喬的明暗法，他是從卡拉瓦喬的仿作中習得這個方法的。十七世紀初，委拉斯蓋茲在塞維爾(Seville)的風格是嚴謹而寫實的，這與他後來在國際上享譽久遠的風格大不相同。在二十四歲時，他的聲名傳到馬德里，國王菲力普四世 (King Philip IV) 於是任命他為皇室專屬畫家。在馬德里他得以研習皇室收藏的作品，也得以和魯本斯相遇。在魯本斯的建議下，他獲得國王的許可，到羅馬去研習大師們的作品。威尼斯派畫家，特別是提香的筆觸，和魯本斯的作品，在在都影響了委拉斯蓋茲：此時他創造了一種獨特的繪畫風格，套句偉大的藝術史家宮布里奇 (Ernst Gombrich) 所說的話：「這是我在世上所見極少數、最令人著迷的繪畫風格之一。」 和提香一樣，委拉斯蓋茲先用威尼斯紅塗底色，然後再以筆尖概略地勾勒出形體的輪廓。接著，他以不同的中間色系來分出明暗。在確定了形體和顏色的對比後，他開始如同印象派畫家一樣，一開始就用細的、明調的厚塗筆觸來上色；近看時，這些筆觸彼此間似乎全無關連，但只要相當的距離，就可看到一個十分真實的整體。他最著名、也可能是最偉大的作品——《宮女》(Las Meninas)——正是以這種方式畫成的。當浪漫派作家高第耶(Théophile Gautier)第一次看到他的作品時，他驚呼：「畫在那兒呢?」高第耶認為他看到的是「真實」。

圖 19. 委拉斯蓋茲，《菲力普四世騎馬像》(Equestrian Portrait of Philip IV) (局部)，馬德里普拉多美術館。委拉斯蓋茲的成熟風格中包含了威尼斯畫派的影響，特別是來自提香，以及魯本斯作品的影響。

圖 20. 委拉斯蓋茲，《瓦兒肯打鐵》(The Vulcan Forge)，普拉多美術館，馬德里。委拉斯蓋茲的寫實風格受了卡拉瓦喬的影響。人體結構的表現很完美。

19

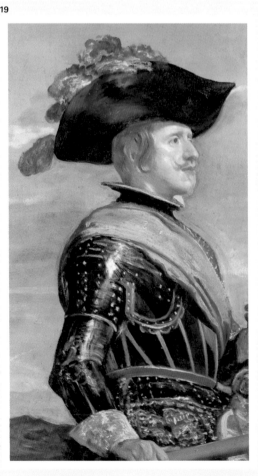

20

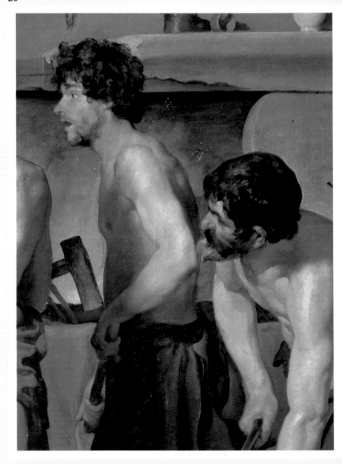

圖21.　委拉斯蓋茲，《宮女》(待命的仕女們)，普拉多美術館，馬德里。這幅畫是藝術史上不朽的名作之一。在這裡，精確的寫實手法與活潑動人的色彩完美地協調一致。他所用的筆法多半是薄塗與流動性的濕彩，而幾乎不用厚塗法。

哥雅、泰納

哥雅(Goya, 1746–1828)說：「我只有三個老師：自然、委拉斯蓋茲和林布蘭。」事實上，哥雅有許多版畫都是委拉斯蓋茲人像畫的摹本，而且在哥雅最後的幾件作品與林布蘭的作品是十分相似的──強烈的明暗對比、厚塗顏料所形成的力量，這些都與林布蘭相呼應。在自然方面，哥雅的畫是歷史上最有洞察力和表現最生動的畫作之一。在他最好的作品中，哥雅幾乎不以明暗法，而是以純然的色彩來表現；他也似乎是採取最直接、最簡要的方式來處理造型。

泰納 (Turner, 1775–1851) 是另一位革命性的畫家。他大膽地運用厚塗法，光線處理得十分豐富、多變化。當時人看不懂他的藝術，直到印象派畫家起而為他聲援時，他的畫作才完全被世人了解。

22

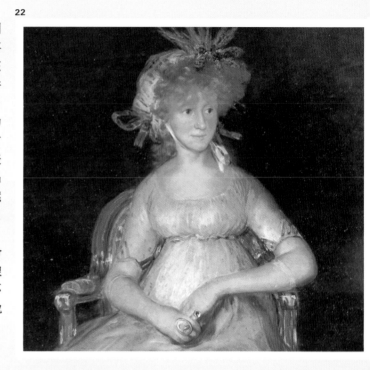

23

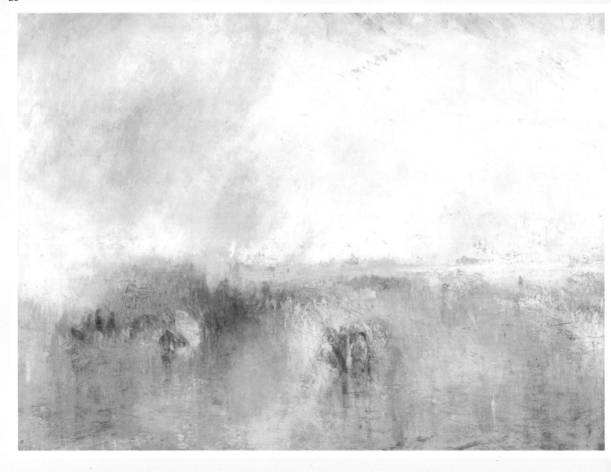

安格爾、德拉克洛瓦

法國畫壇在十九世紀前半葉時，是由兩位畫家所領導的對立陣營所掌控的；即安格爾 (Ingres, 1780–1867) 和德拉克洛瓦 (Delacroix, 1798–1863)。安格爾是強調素描的精準性、和造型的明確性之學院派畫風的捍衛者；而浪漫的德拉克洛瓦，則是為色彩辯護的浪漫派的守護者。事實上，兩個畫家所採取的技法也大不相同。安格爾主要以透明的薄彩搭配一些厚彩來作畫，他極為嚴謹的來處理造型。安格爾曾說：「必須把形體完整精確地塑造出來。」 他的色彩則顯得極為鮮明、乾淨和無瑕。安格爾非常推崇被他稱為「超凡入聖的拉斐爾」， 而終其一生，安格爾都想望企及這位義大利古典大師的完美和均衡。

德拉克洛瓦則以色彩來建構形體，並尋求最強烈的對比效果。對德拉克洛瓦來說，律動的表現是素描的基本。他確信：「一個好的速寫畫家，應能捕捉住正從樓頂墜落下來的人物動態。」 在德拉克洛瓦的畫中，充份運用厚塗、「乾擦」技法和直接的筆觸；素描只不過是構圖的大綱，輪廓線若隱若現。德拉克洛瓦律動感和姿態的表現正是得之於魯本斯，這位擅於表現生命力的大師。

安格爾和德拉克洛瓦至死都是宿敵。之後印象主義時代來臨，繪畫趨勢傾向德拉克洛瓦，色彩贏得了勝利。

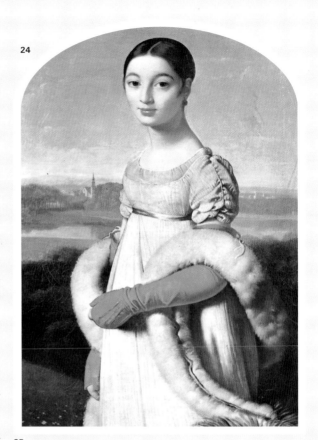

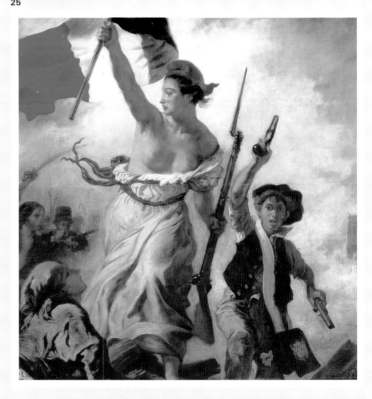

圖22. 哥雅，《金瓊伯爵夫人肖像》 (*Portrait of the Countess of Chinchón*)，瑞典公爵收藏，馬德里。

圖23. 泰納，《威尼斯風景》(*View of Venice*)，泰德畫廊 (Tate Gallery)，倫敦。

圖24. 安格爾，《希維埃荷小姐》 (*Mademoiselle Rivière*)，巴黎羅浮宮。

圖25. 德拉克洛瓦，《自由女神引導城市》(*Liberty Leading the Town*) (局部)，巴黎羅浮宮。

馬內、莫內

十九世紀巴黎民眾最關注的社會活動之
一就是稱做「沙龍」(Salon)的美術年展。
由學院派的評審委員把關，決定那些作
品可以入選參展。1863年的沙龍評審因
拒絕了約一千幅的畫作和約一千件的雕
塑參展，在巴黎社會引起很大的議論，也
導致了另一個沙龍展的產生，就是我們所
知的「落選者沙龍」(Salon des Refusés)。
正是在這個沙龍展覽中，人們才得以看
到後人所熟悉的印象派大師的作品。
馬內 (Manet, 1832–1883) 和莫內 (Monet,
1840–1926) 在當時是經常受奚落和誤解
的。前者尋求並找到一種只用色彩來表
現造型的方式。除了在他藝術生涯的最
後時期外，他大部分的畫作都是在畫室
內完成的。相反地莫內則離開畫室直接
面對自然作畫。在當時的學院派當道的
時代，這是相當具有顛覆性的。

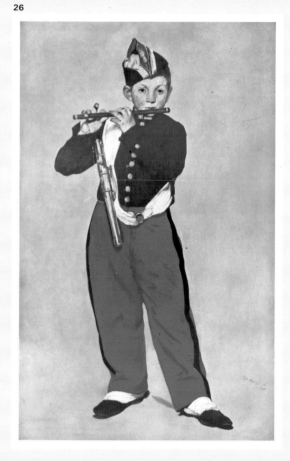

圖26. 馬內，《吹笛
的少年》(The Fife
Player)，巴黎奧塞美術
館(Musée d'Orsay)。馬
內的畫作有不少是受
到委拉斯蓋茲和哥雅
的影響。這件作品主
要是直接受委拉斯蓋
茲啟發而來。在畫中，
純粹色彩的呈現，占
據了全部空間，事實
上，光和影的表現，
在畫中付之闕如。

圖27. 莫內，《印象，
日出》(Impression,
Dawn)，馬摩坦博物
館(Marmottan
Museum)，巴黎。印
象主義名稱的由來正
是因為這幅畫。在這
幅畫中，古典繪畫所
當作的準備功夫和表
現技法全都被摒除在
外，畫家以直接面對
自然的感受為依歸而
創作。

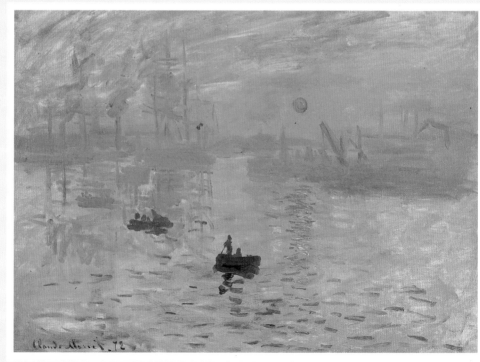

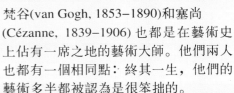

塞尚、梵谷

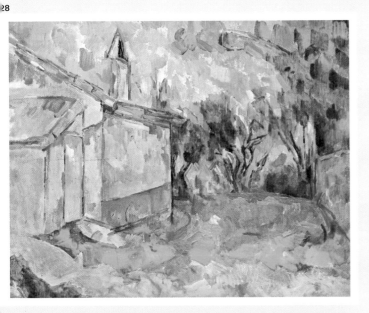

梵谷(van Gogh, 1853–1890)和塞尚(Cézanne, 1839–1906) 也都是在藝術史上佔有一席之地的藝術大師。他們兩人也都有一個相同點：終其一生，他們的藝術多半都被認為是很笨拙的。

塞尚對媒體和公眾的嘲諷感到十分厭惡，於是易怒而不善交際的他放棄了巴黎的展覽，全心投注於繪畫的創作中，為使他的畫作更臻完美而努力不懈。用塞尚自己的話來說，他想要「將印象派轉變成為美術館收藏的，那種堅定、永恆的藝術。」也就是說，他期望印象主義成為一種堂堂正正的畫派，就如同歷史上所有的藝術一樣。

梵谷一生中只賣出一幅畫，即《亞耳的紅葡萄園》(Red Vineyards in Arles)，是以四百法郎的價格賣出的。而1990年時，紐約蘇士比拍賣會上，他的畫作《鳶尾花》(The Lilies) 竟以五千三百九十萬美金的驚人價位被收購。雖然在梵谷生命的最後幾年，總算得到一些藝評家的賞識，但他的生命仍是個艱苦的過程——為了達到他所追求的色彩及造型新境界，在攀登藝術之峰的路上，他打了一場場永不止息的戰役。

古典繪畫的風格到了印象主義時期，已經式微了，尤其在塞尚和梵谷的畫上，一點也找不到它的蹤跡。他們既不上底色，也不先做基層畫稿，而是直接地在畫布上作畫。他們並不採取任何傳統繪畫技巧，就從一張全新的畫布開始。對當時大部分的人們和評論家而言，不用任何油畫技巧來作畫，是表示他們的笨拙；但對一百年後的我們來說，這正顯示了純粹性和真實性。

圖28. 塞尚，《朱賀丹的小屋》(Jourdan's Cabin)，里卡多·祖克爾(Ricardo Jucker)收藏，米蘭。在這幅畫中，塞尚引進幾何造型來構圖。在他的作品中，色彩兼具表現和架構形體的功能。

圖29. 梵谷，《自畫像》(Self-Portrait)，奧斯陸國家畫廊。在梵谷的畫中，厚重筆觸的繪畫特質，前所未見。這正是直接繪畫，十分具有表現性與感染力。

馬諦斯

「我希望我的畫就像一張躺椅，讓人們在一天繁忙的工作回到家之後，能鬆懈緊張的神經和肌肉。」 這是二十世紀的藝術大師，馬諦斯說的。

馬諦斯(Matisse, 1869–1954)喜歡表現裝飾性的繪畫，同時也要表現人和物的感性形式。1905年時，馬諦斯和一群同好共同展出了色彩、構圖都十分令人驚訝的繪畫，此舉令當時的巴黎人震驚。他們稱這群畫家叫「野獸派」。 當印象派畫家們聽任其視覺感受直接地作畫時，野獸派畫家們則使各細節抽象化，並追求更強烈的色彩綜合表現。

馬諦斯畫了許多以單一顏色為主的室內畫，在這幾件作品中，沒有明暗法的使用，所有的造型都只有線條的勾勒，而沒有量感的表現。

30

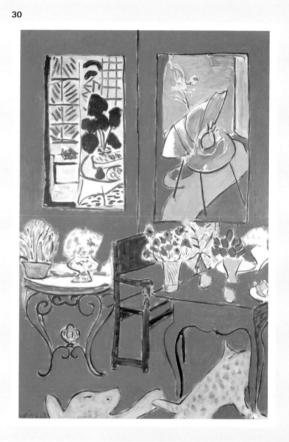

31

圖30. 馬諦斯，《巨大的紅色室內》(Great Red Interior)，龐畢度中心(Georges Pompidou Center)，巴黎。馬諦斯用色的重點不在於自然的描繪，而是在於裝飾的抽象性表現。然而，他的作品依然顯現其個性和再現形式的高度統合感。

圖31. 瓦拉東(Felix Vallotton, 1865–1925)，《夏特雷劇院的第三樓座》(The Third Gallery: Theater of the Châtellet)，巴黎羅浮宮。野獸派的繪畫是以最強烈的色彩為其特色，並以活潑的裝飾性對比方式來安排。

畢卡索

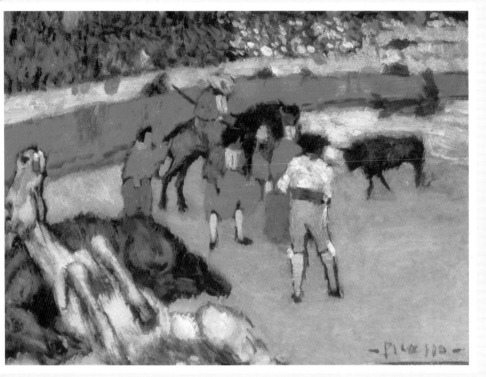

圖32. 畢卡索,《奔馳的公牛》(*The Running of the Bulls*),巴塞隆納畢卡索美術館。畢卡索是當代最具革命性的藝術家。他的作品歷經了多種風格的轉變,但自始至終都採用了同樣強烈而快速的表現手法。

圖33. 畢卡索,《馬戲團的小丑》(*Arlequín del Vaso*),紐約曼哈塞區(Manhasset)的佩森(Charles S. Payson)收藏。

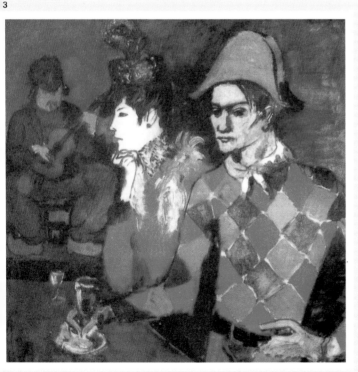

畢卡索(Picasso, 1881–1973)是本世紀最偉大的藝術革命者。他和法國畫家布拉克(Georges Braque)一起創造了現代藝術中最具影響力之一的立體派;他的創造力不止於此,各種新的造型和色彩在他漫長的藝術生涯中,不斷地從他充滿活力的想像世界中湧流出來。

畢卡索將現實世界變形,並不是因為他的能力不逮;早在他創造立體派風格之前,也就是他所謂的「藍色時期」(Blue Periods)和「粉紅色時期」(Rose Periods),他所作的素描和所用的色彩都是寫實的,他的能力絕對足以表現傳統的主題。假使有藝術家是不按牌理出牌的,那麼畢卡索就是最好的例子。第一眼見到他的畫作時,可能會覺得他的表現方式是混亂不堪的:色彩直接添加在另一個色彩之上,構圖不斷在改變……他所作的畫彷彿是一個永不停止的過程。畢卡索總是聽任他畫家直覺的驅策,而這個直覺也總是要求在作品中展現最大的繪畫性張力,如果有必要,可以犧牲形象的準確性。

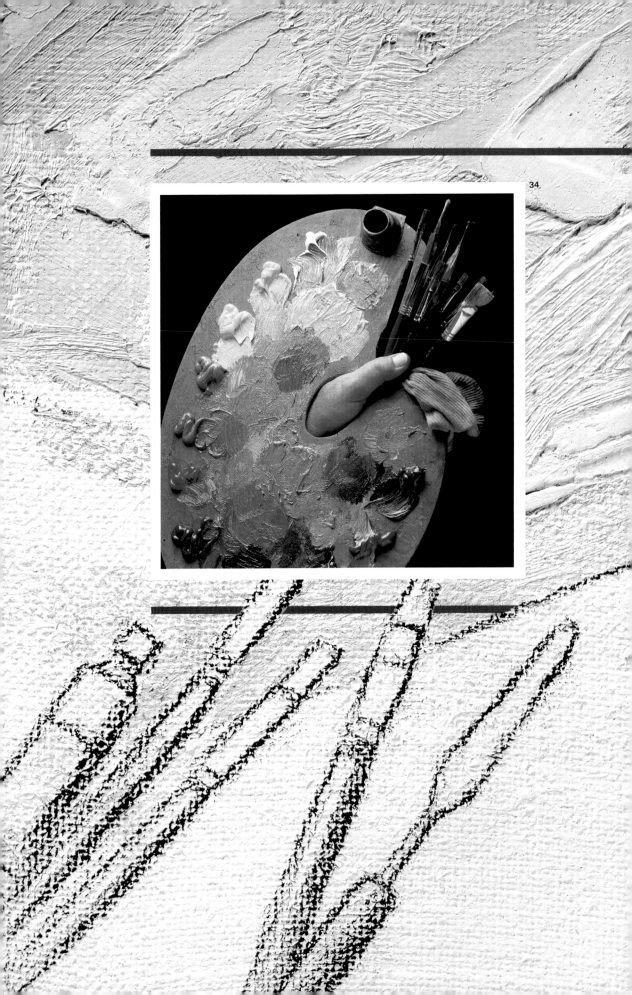

油畫的技法和操作是靠著相當多的材料和工具的使用，有些材料和工具在經歷過幾個世紀之後，並沒什麼改變；有些則有了相當大的調整，而變得更精良。基本上，畫家們通常都會持續地使用過去所習慣的材料和工具。因此，我們才能充份地了解各種材料的品質和它們的持久性。知道哪些材料是可用的，哪些材料是不可或缺的，和哪些材料是可有可無的，以及如何去使用和保存它們；這些都是很重要的。本章將解明這所有的問題，讓你能充份地認識油畫的材料與工具。待你閱讀完時，你將會知道該選擇哪些材料來畫你所要表現的主題。

材料和工具

油畫顏料

在今日，有人能夠想像業餘或職業藝術家自己做油畫顏料嗎？大部分的人回答是不可能。但實際上仍有些人——非常少數的人，堅持著過去的觀念，認為作為商品所製造的顏料沒有絕對的品質保證，時間一久，色彩就會走樣，作品就毀壞了。但如果你去詢問那些有名的、經驗豐富的畫家，你將會發現，現在的藝術家並不會自己做油畫顏料，他們都是到美術用品專賣店（美術社）去選購他們所需要的油畫顏料。不過，認識一下油畫顏料的背景也是很有意思的。

從古書和資料上，還有從油畫顏料專家布塞特 (Maurice Bousset) 那兒，我們得知，從范艾克到哥雅，包括達文西、提香、拉斐爾、葛雷科(El Greco)、魯本斯、林布蘭和委拉斯蓋茲等藝術史上偉大的藝術家，他們的工作室裡都有一個房間是專門用來製作油畫顏料的。我們可以想像在這間「廚房」或實驗室裡，放著一排一排的架子，架上放置著貼上各種標籤的瓶子，裡頭裝著色料或色粉。我們可以發現它們的名字和現代油畫顏料製造商所提供的色表幾乎是一致的：鉛白、那不勒斯黃(Naples yellow)、青綠、群青等。而靠近這些顏料，則是裝著液體、油脂和凡尼斯等的陶罐或燒瓶，像亞麻仁油、胡桃油、乳香樹脂和處女蠟(virgin wax)等液態素材。

靠角落的地方有可升火的爐灶，而靠置物架的地方則有一張斑岩桌面的耐用工作桌。置物架旁放置著許多缽、杵、畫刀、油畫筆和有刻度的燒瓶等。畫家可依循著一個基本步驟在桌上製作油畫顏料，這個步驟現在也很管用。

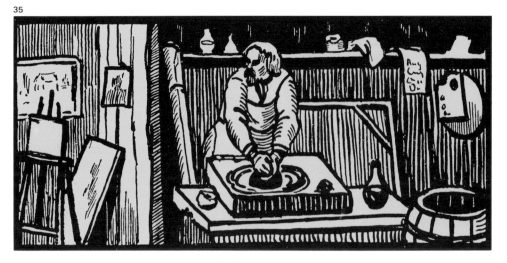

35

圖34．（見前面第26頁）放置著油畫中最常用的色彩之橢圓形調色板。

圖35．根據瑞卡爾特(Ryckaert)所描繪的，十七世紀的藝術家磨顏料情形，由布塞特所作的黃楊木版畫。

油畫顏料的製作

油畫顏料的製作並不很困難：只要將粉末狀的色料用亞麻仁油稀釋，再用玻璃杵將它們放在大理石板上研磨即可（參見下圖）。

對過去的藝術家們而言，較困難的是找到一種品質精純的色料，用它為配方來製作油畫顏料，使顏料在乾燥性、顏色持久性、凝固性及耐用性等各方面，符合品質要求。每個藝術家都有他自己獨特的配方。達文西用「各種不同的油料作試驗」；杜勒（Dürer）用「木炭過濾的胡桃油」；而提香則用「曝曬後去色的薰衣草精與罌粟油」；魯本斯用的是「柯巴凡尼斯（copal varnish）、罌粟油和薰衣草精」。這些參考作法和其他更多的方法（這些方法在布塞特與多爾納（Max Doerner）的著作中都可見到），使得藝術大師們的作品各具特色。這個技巧在十九世紀中葉以前一直沒有多大改變，一直到十九世紀中葉以後，因工業革命所帶動的第一個顏料工業生產，才有了巨大的變革。但是有部分顏料工廠因為經驗不足或者缺乏良心，製造出十分糟糕的顏料，讓使用它們的藝術品蒙受極大的損害。第一批受害者是印象派畫家，他們使用這種新上市的錫管顏料所畫的作品，均呈現出污濁、攪混的色彩，白色幾乎變得像黃色，藍色變綠了，棕色和赭色變黑……等等。這些災難幾乎使人想要回復傳統方法，將新發展出的顏料棄如敝屣。然而，也是因為這些不幸的災難，使得現代顏料製造業者更積極地改良他們的產品，使後來所生產的顏料品質比以前大為進步，他們甚至使用比過去藝術大師們更好的色料來作顏料製作的素材。

因此，問題便解決了：去美術社，選購品牌優良的油畫顏料，並專心作畫就是了。

圖36至39. 製作油畫顏料的過程。這是傳統的製作方法：先把想要的顏色粉末放置在一塊大理石板上（圖36），在用玻璃杵研磨色粉時，邊把少量的亞麻仁油加在裡頭（圖37）。色粉必須充份地磨細，不能有團塊在裡頭，直到同質的膏狀物形成（圖38）。製作好的油畫顏料要裝入密封罐中保存（圖39）。

36
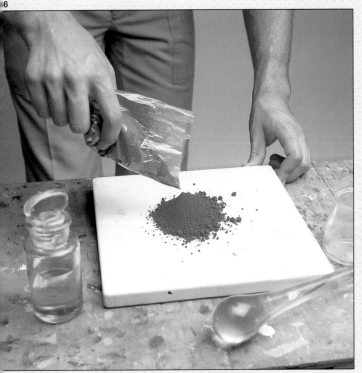

37

38

39

油畫顏料的製作

40

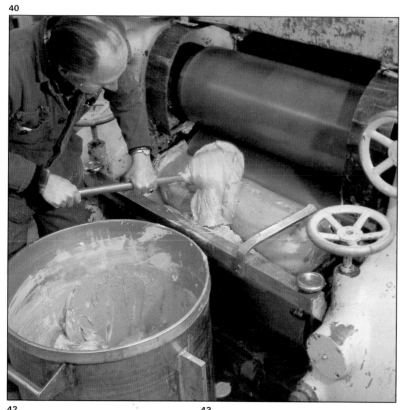

41

42

44

43

圖40至44. 今天,油畫顏料主要的廠都是採取工業製造的過程來製作的。本上仍舊沿用傳統方法:色粉混合亞仁油(除此之外,還會加一些添加物,例如蠟),色粉用特殊機器研磨,再裝錫管之中。信譽良好的顏料製造商能供品質優良保證的顏料,比藝術家自在工作室裡製作的更好(圖片承蒙泰斯(Talens)顏料製造公司提供)。

黃色顏料

像溫莎與牛頓(Winsor & Newton)、修明克 (Schmincke)、布爾喬亞 (LeFranc & Bourgeois)、勞尼 (Rowney)、里福斯 (Reeves)、學院 (Academy)、格倫巴契 (Grumbacher) 或泰坦(Titan) 等重要的油畫顏料製造公司都提供了範圍非常廣泛的顏料供人們選擇：有些製造商提供了九十種以上的顏料色表給人們作參考，你可在其中找出十種不同的黃色。像這麼大範圍的色彩種類，使只在特殊需要時才使用的罕見色彩也能找到；但畫家們並不都把這些顏色備齊，通常都只配備12色或14色而已。以下便介紹油畫常用的標準顏色。

鈦白（圖45） 這種白色顏料逐漸取代傳統的鉛白和鋅白。它是不透明性和堅固性都較佳的顏料。

鉛白 這是一種容易乾、不透明和堅固性均佳的顏料；很適合用來作背景處理。它具有強烈的毒性。

鋅白 色相比鉛白較冷些，遮蓋性較弱，乾得較慢。

檸檬黃（圖46） 這是一種鉻酸鋇化合物，只要沒有不適當的混色，就是很穩定的顏料。

那不勒斯黃 最古老的色料之一；不透明且易乾。毒性很強。

鎘黃（圖47） 硫化鎘，是一種堅固、穩定、慢乾的顏料。除了含銅的顏料外，它可和所有的顏料混合。有淡、正、深三個色調。

土黃（圖48） 含赤鐵的生褐。為最古老的色彩之一，遮蓋性和著色效果均極佳。快乾且能和任何顏料相混。

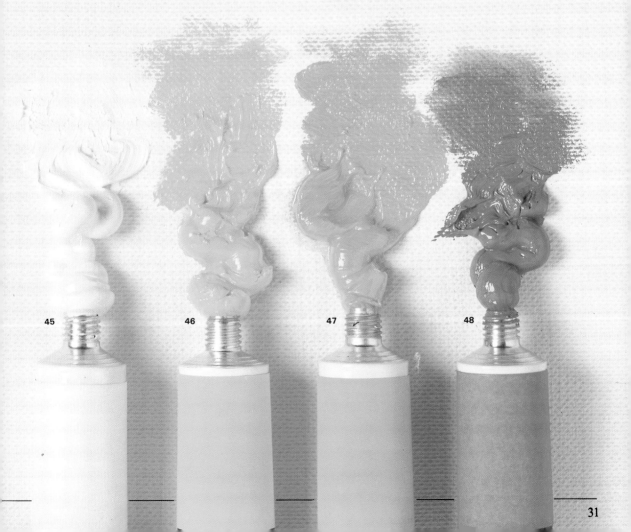

45　46　47　48

紅色顏料

紅色顏料，最常見的是生的或焦的淡土色系，這些顏色與土黃都是最古老，也運用最多的顏色，最常用的紅色有西安那赭(生或焦的)、鎘紅和茜草紅(madder lake)。

生赭 (圖49)　這個顏色名稱的由來是源自於義大利的「西安那城」(Sienna)。這是一種含水氧化鐵的生土壤色。它的色相鮮明並容易調和。假使用多量的油來調和，它可能會變黑，所以它並不適合作大範圍的上色。

焦黃 (圖50)　這個顏色是將生赭燒烤過而成的，它具有和生赭相似的性質，並具有不易變黑的優點。威尼斯的藝術家們常使用它，且據說，魯本斯也用這個顏色來表現鮮明的膚色。

朱紅　具有高亮度的色彩。遮蓋性佳，但乾得很慢。如果放在陽光可曬到之處太久，可能會變黑。除了含銅的顏色外，可和任何顏色混合。

鎘紅 (圖51)　硫化鎘硒化合物，色相鮮明，彩度很高，遮蓋性佳且色調穩固。除了含銅的顏色外，可和任何顏色混合。市面上可取得淺、正、深三種色調的鎘紅。

茜草紅 (圖52)　英文名稱也叫做 alizarin crimson。它是一種色調較重的漆器色。色彩鮮明，呈透明狀，乾得很慢。在調色時，它可調成各種不同的紫色、粉紅色、深紅色和紅色。

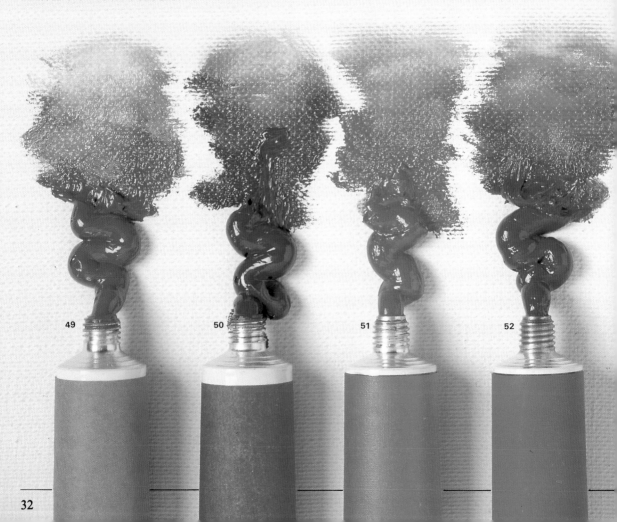

49　　50　　51　　52

綠色和藍色顏料

永固綠　這是一種氧化鉻和鎘檸檬黃的混合色。色澤明亮，可以廣泛地運用。

綠褐　是一種深綠色，由土黃色轉化而來，是年代最久遠的顏色之一，能被廣泛地使用。

翠綠（圖53）　也叫做青綠。它是一種氫氧化鉻化合物，於1838年時，首次在巴黎取得，並在1859年時上市。它被認為是最好的綠色，因為它的色調飽和、色相穩定，並能製造出各種不同品質優良的綠色。

鈷藍（圖54）　這是一種鈷黑、氧化鋁和磷酸鹽的混合物。它在1802年時在法國被發現，1870年才被英國人拿來作藝術表現。它是一種金屬色，沒有任何使用上的限制。它乾得很快，不能塗繪在任何未完全乾燥的色層上，否則可能會使畫面產生龜裂現象。它的遮蓋性佳，且是無毒性的。

群青（圖55）　原是一種價格最昂貴的顏料，它是將一種半寶石的青金石壓碎成粉的顏料，在十二世紀的歐洲最早被使用。人造的群青，也叫法國群青(French ultramarine)，現在已逐漸取代萃取自原礦的顏料。它是一種鋁、矽、蘇打和硫的混合物，發現於1828年。市面上也有淺群青和深群青等不同色調的顏色。

普魯士藍(Prussian blue)（圖56）　含亞鐵氰鉀的半透明性顏料，著色性及乾燥性佳。被光線照到可能會變色，並且不能和朱紅色或鋅白混合。

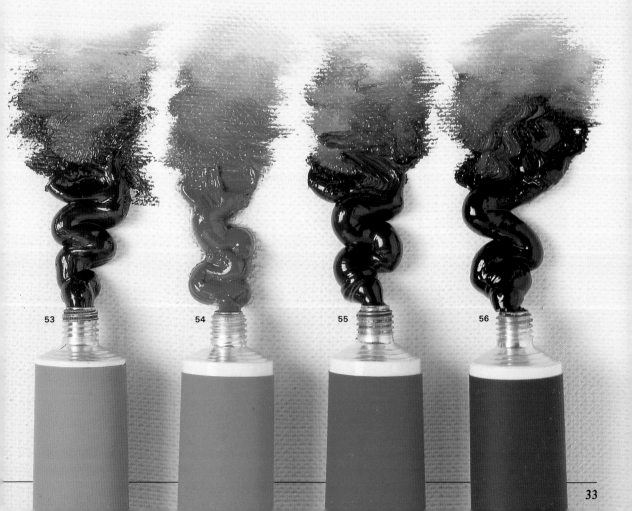

53　　54　　55　　56

棕色和黑色顏料

生褐（圖57） 和生赭同樣是一種土色系顏料，但具有較高的鎂含量。它略帶綠色，使用上並無限制。它乾得很快，因此最好也不要把它加在厚塗色層上。經過一段時間之後，它會變黑。

焦褐（圖58） 生赭燒過之後就變焦褐。它比生赭的色調更暖，傾向紅色。同樣地，它也乾得很快，經久也會變黑。

日耳曼褐(German umber)（圖59） 這是一種帶鐵礦的含瀝青生褐。它的色相是暗棕色，極不容易乾燥，應當只用作薄塗、補筆，或只用在較小的範圍內。

象牙黑（圖60） 這是最常用的黑色顏料。它是將壓碎的動物骨骼燒烤後製成的，用象牙碎片來製作的色彩品質也非常好。它的顏色深黑，調色和乾燥都十分理想。（譯註：依經驗象牙黑在較潮濕地帶（如臺灣）易有發霉現象，不建議使用。）

提到黑色，我們必須注意有些畫家是以各種不同的暗色顏料，如普魯士藍、焦褐、翠綠和茜草紅互相調和來達成的。這些顏色的混合讓藝術家也能控制色彩的漸層變化，以及色彩的冷暖傾向。事實上，這種情況並沒有一套固定的法則；畫家想用事先作好的黑色顏料，或是按照個人的興趣將不同色彩調和成黑色，都可以自由選擇。

溶劑和凡尼斯

圖61. 各種不同的溶劑，凡尼斯和油脂都可在市面上買到，但只有一些溶劑如亞麻仁油、松節油和加筆與保護用的凡尼斯需要備齊。後面二種現今已較少使用了。

各種媒介油、油脂和凡尼斯 (varnish) 可用來溶解顏料、處理背景、修改、薄塗、加光……等。在這一頁中，我們所談的是它們的主要特色。

松節油 這種不油膩的、具揮發性的油料是最好的稀釋劑。它會慢慢蒸發變乾，並可加速油畫顏料的乾燥，讓你能夠層層上色。

如果用量很多，它會使顏料呈現無光澤的性質。不過最好不要這樣；否則顏料將失去黏性，而無法附著在畫面上。松節油也可用來擦除剛畫好的部分和清潔油畫筆、調色板及調色刀。它是不燃的，長期受日光照射會變得濃稠而具有黏性。

亞麻仁油 這是一種用來作油畫顏料的聚合劑，很少單獨使用，因為這樣的話，顏料會非常油，也會延長乾燥的時間。作為一種稀釋劑，亞麻仁油能使油畫呈現出古典的光澤。在完成的畫作中，

這種光澤可能不會很均勻，解決的方法是在畫面完成並乾燥後，上一層凡尼斯於畫面上。許多藝術家用松節油和亞麻仁油的混合油來作顏料稀釋劑，以不同比例來調和兩者，可得到無光澤或有光澤的畫面效果。

媒介油 這種溶劑含有合成樹脂、漸乾性凡尼斯，和蒸發快速或緩慢的油料。最常用的是一般林布蘭 (normal Rembrandt) 媒介油和快乾的林布蘭媒介油；兩種都可用在畫作的任何一個處理過程中，從開始到最後均可。

凡尼斯 它有兩種基本類型：加筆用的凡尼斯和保護用的凡尼斯。加筆用的凡尼斯含有合成樹脂和揮發性油。它們能使畫作呈現一層均勻的光澤，並能使無光的部分增加光彩。保護用的凡尼斯，不論是有光澤或無光澤的，都是用來塗在已乾的顏料上，以保護畫面。現在市面上也有噴氣罐裝的凡尼斯可供選用。

61

如何使用油畫顏料

油畫顏料多半是錫管或塑膠管裝，管口有一個旋轉蓋，有四或五種不同尺寸(某些品牌也賣1公斤裝的錫罐)；並有二種不同等級：學生用和專家用。右邊的表格標示出美術社所能買到的各種油畫顏料管的尺寸和相對應的容量。

建議你所有的顏料都選擇同樣的容量，但白色除外，白色顏料最好選容量大些的。不同的製造商，油畫顏料管的尺寸規格也不一樣。

高品質的油畫顏料很昂貴。蓋子打開後忘了蓋好，或是蓋得不緊，都可能使顏料變乾變硬而遭到破壞。假使不幸發生這種狀況，就必須把顏料丟棄；因此在每次用完顏料後，千萬別忘記蓋上蓋子，並把它旋緊。

再一個小小建議：如果蓋子黏在錫管上拿不下來，可不要用力去擠壓它；只要用火柴或打火機點火將它稍微加熱即可使蓋子上的顏料軟化，這樣就可以輕易地扭開蓋子了。這些都是錫管裝油畫顏料所須注意的重要事項。可是油畫顏料還有不同包裝的形式：液態油畫顏料。這種半液狀的油畫顏料通常是以小的錫罐裝著，多半是用來作壁畫或插圖。它們很少被拿來作畫，只有在畫家要用單一種顏色來遮蓋非常大塊的面積時才需要用到它。

油畫顏料最新的產品是油性粉彩。這是一種半固狀的彩色蠟質粉彩筆，可在紙上或畫布上描畫。它們也能用松節油稀釋，製造出類似錫管裝油畫顏料的效果和質感。

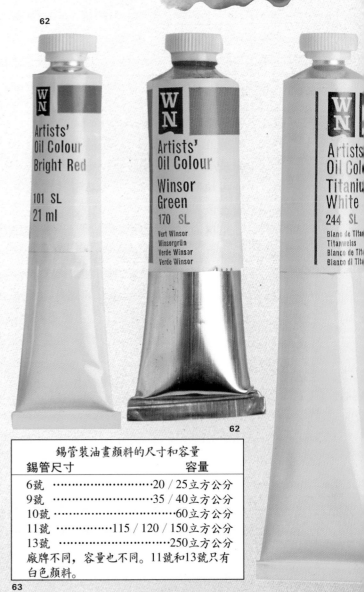

62

62

錫管裝油畫顏料的尺寸和容量	
錫管尺寸	容量
6號 ‥‥‥‥‥‥‥‥‥	20／25立方公分
9號 ‥‥‥‥‥‥‥‥‥	35／40立方公分
10號 ‥‥‥‥‥‥‥‥	60立方公分
11號 ‥‥‥‥‥‥	115／120／150立方公分
13號 ‥‥‥‥‥‥‥‥	250立方公分

廠牌不同，容量也不同。11號和13號只有白色顏料。

63

專業畫家常用的油畫顏料：

鈦白	深茜草紅
*檸檬鎘黃	*永固綠
中鎘黃	翠綠
土黃	深鈷藍
*焦黃	深群青
焦褐	普魯士藍
淺朱紅	*象牙黑

這是常用的油畫顏料種類，但打星號的顏料可以省略。

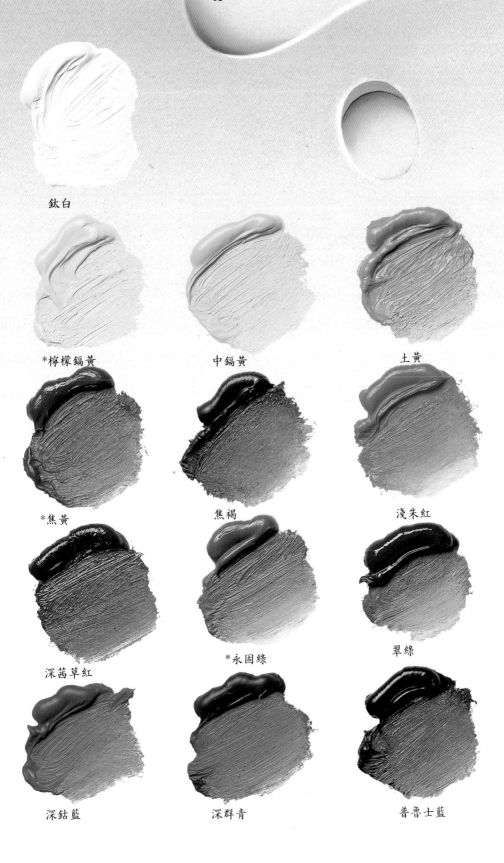

鈦白

*檸檬鎘黃　　　　中鎘黃　　　　土黃

*焦黃　　　　焦褐　　　　淺朱紅

　　　　　　　　*永固綠　　　　翠綠

深茜草紅

深鈷藍　　　　深群青　　　　普魯士藍

油畫筆和調色刀

最常用來畫油畫的筆是鬃毛筆,如豬鬃。這種筆的刷毛既堅韌又挺直,且能呈現出不同力道運筆下的表現性筆觸。鬃毛筆是油畫常備的基本工具,但是對於較小的細部,使用貂毛筆或其他軟毛筆則比較合適。所有不同類型的油畫筆都被製造成三種筆尖:

1) 圓筆
2) 榛型筆或「貓舌」筆
3) 扁筆

圓筆較常用來畫線條和條紋。而最常用的是扁筆,能畫出大的筆觸,也可以用側面畫線條。榛型筆的用法和扁筆相似,但更具彈性和變化。

介紹了油畫筆之後,我們再來看調色刀,調色刀也是畫家們最常用的工具之一。油畫刀包括了木柄和很有彈性的鈍刃二個部分。市面上有各種不同造型的調色刀:直鈍型、三角型、抹子型的,而調色刀的基本用途有三:刮除畫面的新鮮顏料、刮除調色板上最上層的殘餘顏料,以清潔調色板,以及代替畫筆來上色。畫面上顏料的刮除或上色,最好是用抹子型的調色刀。儘管如此,我還是建議你把上述的三種調色刀備齊(圖65列出了它們的形式)。 另一種油畫常用的傳統工具是腕木,它的樣子是一根木棒頂端有一顆球。畫家可將手放在腕木上作支撐,特別是在描繪細節部分時,腕木

可托住手腕,也可避免畫面產生不必要污痕或印子。今天這個工具幾乎已不被使用了,唯獨在一些追求高度完美和精描效果的畫家,才可能再看到它的使用。再回到油畫筆,畫筆筆毛的多寡和尺寸在畫筆筆桿上以號碼標識。畫筆的編號

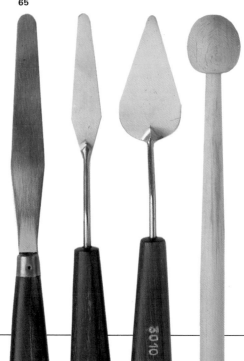

圖64. 不同類型的油畫筆。由左而右依次是:貛毛圓筆和扁筆,合成毛圓筆和扁筆,貂毛圓筆和扁筆。

圖65. 這裡有三種不同造型的畫刀。左邊是小刀形式的:它很有彈性,且很適合用來刮除畫布上的顏料。在其右邊,你可見到兩種抹子型的畫刀,它們適合用來上色和在每次上色結束時,刮去調色板上殘存的顏料。最右邊,則是腕木的上端部分。

圖66. 用一個或多個廣口的罐子或筆筒來裝乾淨畫筆是很方便的。基本上,畫筆都要把筆毛朝上擺放。

圖67. 這是從0號到22號的全套鬃毛畫筆。畫筆的實際大小 要比這張照片大二倍左右。

基本上是從0到22以2的倍數來編排（0號，1號，2號，4號，6號，8號，10號，12號……依此類推）。圖67中，你可看到扁筆的所有號數。雖然沒有必要擁有全部號數的油畫筆，但是最好能準備二支以上的同號數油畫筆，以隨時替換。

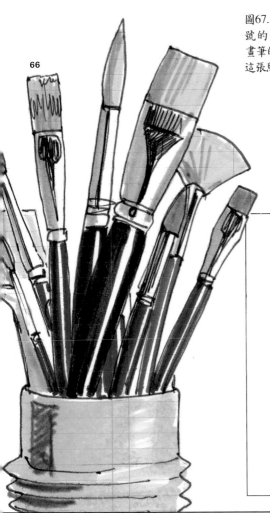

66

專業畫家所用的油畫筆
A) 配備較少的形式：
4號鬃毛圓筆
4號貂毛圓筆
4號鬃毛扁筆
6號鬃毛扁筆
8號鬃毛榛型筆
12號鬃毛扁筆
B) 配備較多的形式：

二支4號鬃毛圓筆	一支8號鬃毛榛型筆
二支4號貂毛圓筆	二支12號鬃毛扁筆
一支6號貂毛圓筆	二支14號鬃毛筆刷
二支6號鬃毛扁筆	（扁筆和榛型）
一支8號鬃毛扁筆	二支20號鬃毛扁筆

67

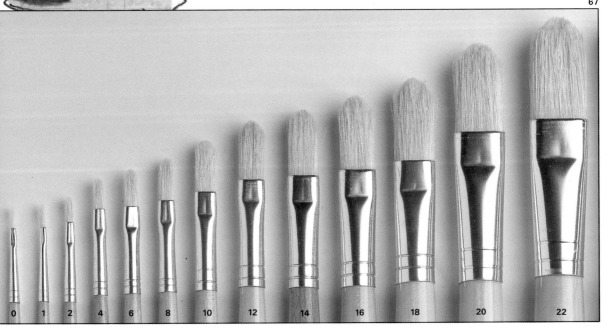

油畫的基底

油畫最常用的基底是裱在內框的畫布、亞麻布或棉布。然而，速寫或精描則較常使用木板、處理過的紙板或包裹著布或紙的紙板。

不論是裱在木框上的材料，或是畫板和紙板，都根據國際畫框尺寸表（圖69）分級。這個表依據所畫的主題（人像、風景或海景），以數字標示出各等級的大小和比例。人像畫的尺寸比風景或海景畫更方正些，因此，通常我們去買畫材時會有「15號的風景型內框」這種說法，儘管畫家並不一定要遵循著這個表和比例來作畫。

畫布可以不同寬幅的尺碼形式買到（通常是以碼計算）。可以買到大得可作壁畫的，也可運用舊內框重新裝裱。

圖70至72. 這是油畫畫框尺寸的相對應比例，分別是人物型（圖70），風景型（圖71），海景型（圖72）。

69

國際油畫畫框尺寸			
號數	F人物	P風景	M海景
1	22×16	22×14	22×12
2	24×19	24×16	24×14
3	27×22	27×19	27×16
4	33×24	33×22	33×19
5	35×27	35×24	35×22
6	41×33	41×27	41×24
8	46×38	46×33	46×27
10	55×46	55×38	55×33
12	61×50	61×46	61×38
15	65×54	65×50	65×46
20	73×60	73×54	73×50
25	81×65	81×60	81×54
30	92×73	92×65	92×60
40	100×81	100×73	100×65
50	116×89	116×81	116×73
60	130×97	130×89	130×81
80	146×114	146×97	146×90
100	162×130	162×114	162×97
120	195×130	195×114	195×97

70

F 人物型

71

P 風景型

72

M 海景型

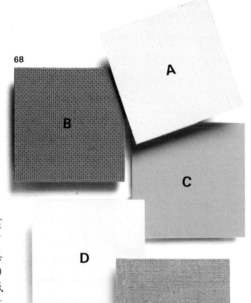

圖68. 這些是畫油畫常用的基底表面：有作打底的棉布(A)；美耐板(Masonite board)的反面(B)；灰色厚紙板，須用一層膠或打底劑先處理過(C)；有作打底的白色木板或紙板(D)；未打底的亞麻布(E)。

打底和釘畫布

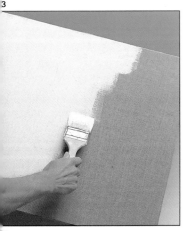

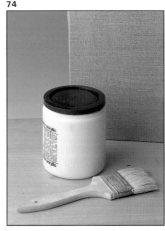

畫布或是用來作油畫的布料、以及畫板和紙板，應做過打底處理，才能使得顏料附著和保存得比較好。這層打底劑是由膠混合蛋彩、乾酪素，或石膏所製成。不過市面上也有出售錫管或錫罐裝的打底劑，可以直接塗在畫布、薄木板、美耐板(Masonite)或紙板（圖73和74）上。當然，可能你也想自己來打底和釘畫布。就像其他技術一樣，這也是可以學習的。首先，你要準備圖75中所列出的木條和工具。然後依循下列步驟：將木條的接榫對齊，然後接合（圖76和77）；依照畫框大小剪裁畫布，但須留適當的布邊(圖78)；用釘槍把畫布四邊固定在框上，釘時要用畫布鉗把畫布拉緊（圖79）。當四邊都拉緊並釘牢時，以每隔2到3英寸（即5到7公分）的距離繼續把其他部分

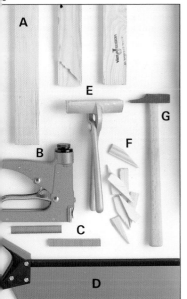

釘完。最後角落的完成可參考圖80和圖81，而圖82上則顯示了釘好的畫布畫框四個角的內側還要釘入一個楔子。楔子的功能在於使畫布繃得更緊、更牢。

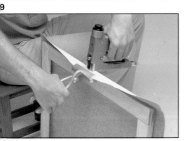

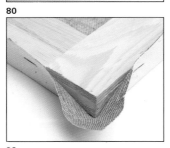

圖73和74. 油畫打底劑可在美術社購得，能夠直接塗在未經打底處理的畫布上。

圖75. 用來釘畫框和畫布的工具：(A)用來作畫框的木條；(B)釘槍；(C)釘針；(D)鋸子（不是必備的）；(E)用來繃畫布的畫布鉗；(F)用來使畫框堅實的木楔；(G)鐵鎚。

圖76至82. 這些圖例都是畫布打底和裝裱在畫框上的必備工具。你可依循著本頁所提供的製作方法來裝裱畫布和打底。

調色板、油壺和顏料

圖83至85. 這些是最常用的不同調色板造型。由上而下依次是:木製長方形、木製橢圓形和塑膠長方形的調色板。塑膠製的調色板有一項好處是,每次上色完,板面比較容易清潔。

圖86. 用來裝松節油或亞麻仁油的金屬油壺,可夾在調色板上。

畢卡索隨手用一張報紙作調色板,他說:「有時候,丟掉這張調色的報紙,會令我感到難過,因為在那上頭往往有很動人的色彩樂章。」秀拉(Seurat)則用一塊相當大的錫板作調色板。油畫常用的調色工具是木製調色板,不過也有塑膠製或紙製的調色板。一般說來,紙製的調色板都比較小,它以一塊厚紙板墊著,上有數張賽璐珞(cellulose)紙,都製成調色板的形狀。用完一張後,就可以撕掉,可免除清潔的工作;但是你所用的顏料要比較少,這樣丟掉時才不會覺得可惜。白色塑膠調色板很容易清潔,而且有白色的襯托,色彩顯得格外清晰(圖85)。但我個人較不喜歡用紙製或塑膠製的調色板,前者不實用;後者對我的品味而言,太冷硬。我和大部分的藝術家一樣,使用的是木製調色板,那感覺上有溫潤質感。可以用圓形也可用長方形的,端視你的喜好和習慣而定。

除此之外,還有一種叫調色抽屜櫃的工具可供專業畫家在畫室裡使用。它是一張附有輪子的小桌,設有抽屜可收拾油畫顏料、油畫筆、調色刀、抹布……等工具;在桌面放置了一塊寬大的、表面平滑的木板。(你可在下一頁的圖87中,看到這種調色板,這是法蘭契斯科·克雷斯波(Francesc Crespo)的工具。)

油壺通常都是金屬製的,它有一個夾子可以夾在調色板上,你可將松節油、亞麻仁油或是已調配好的媒介油放入油壺中使用。

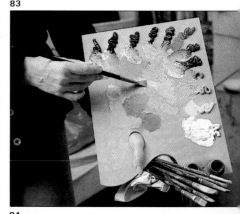

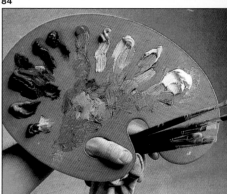

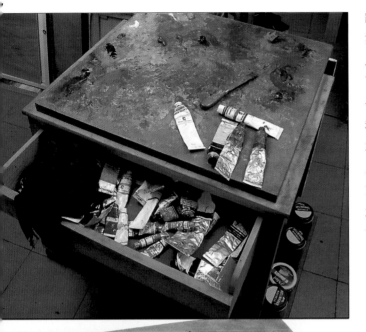

請看圖88，這裡顯示了調色板的拿法，油壺可夾在最近的一邊上。調色板、備用的油畫筆和抹布都是以同一手來拿，而另一隻手則握筆調色和作畫。同時，你也可對照前頁上的調色板，來察看各種顏色油畫顏料的放置順序：白色放在右上角，然後由右而左，依次是黃色、土黃、淺朱紅……等等。這個次序也可改變，不過不管是按照什麼次序，最好還是以一個規律來放置，這樣，你在作畫時才能很快地找到你所要用的顏色。

圖87. 這裡，我們可見到一個顏料櫃，這是一種可以讓你擺放工具，也能讓你在上面調色的專用櫃。

圖88. 這是將調色板、畫筆和抹布一起拿著時的正確拿法。這張圖片同時也顯示了最常見的油畫顏料擺放方式。

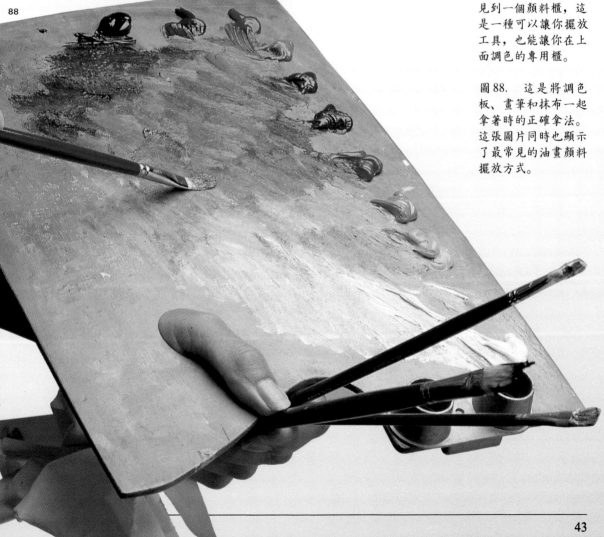

輔助設備和畫室畫架

在藝術家的畫室或工作室中，需要一些家具設備，如放置工具的矮桌（圖89）、旋轉椅，以及一些附屬的設備和器材，例如製圖桌、櫥櫃、藝術書籍和參考書、檔案夾以及檔案等。有些東西並不那麼需要，但卻十分管用，好比一套音響設備，可在作畫時播放音樂；又如一個專門用來存放畫作的架子。藝術家瑪塔‧杜蘭(Marta Durán)的工作室裡就有幾個專門用來放畫作的架子（圖90），她的作品架上有一些木條作區隔(A)，這使她能擺放很多的畫作，並且能避免它們受到損壞。工作室裡也要有可伸縮的畫架，這種畫架又稱寫生畫架，不過在畫室中，畫家多半都是用畫室畫架來作畫。

最常用的畫架是三腳型的（圖91），畫架中間的直桿和橫溝（A和B）可用來固定畫布，而直桿上的插鞘(C)可根據畫布大小和擺放方式來移動高低。

這些特點在品質較佳的四腳型畫架上也可以見到，不過這種畫架要比前一型貴很多，但功能更齊全，也更穩固。圖92即為這種畫架，畫布架在其上，是完全垂直的；雙層溝槽 (A) 不但可支撐畫布，也可作放置油畫筆、顏料管、炭筆、抹布……等物的架子，方便作畫時的使用。它還安裝了四個輪子，可以任意移動位置。這種型的畫架是最受專業畫家所歡迎的類型。

下面所介紹的畫架（圖93）無疑地是最好的一型。它比圖92的畫架更大一些，也更為穩固，它還有二項優點：第一，上方固定畫布的部分 (A) 可上下自由地移動，而圖91畫架的A部分則不能下降到a'以下的地方，這樣，對於畫幅較小或中等尺寸的畫布，則無法固定。第二，這種畫架上方可以調整角度，畫家可將畫布往前傾，以防反光現象的發生。

圖89. 一件輔助器具（如這張矮桌，或一件功能類似的小櫃或床頭櫃）是畫室裡不可或缺的。這張矮桌還附抽屜，以及一用來放調色板、畫筆、顏料和各種附屬用品的桌面（可折疊），使得東西的取拿十分方便。如果還有輪子，就更好用了。

圖90. 畫室中用來放畫作的架子，這是杜蘭畫室中的架子。架子上還有隔板，可保護畫作避免因相碰而受損。

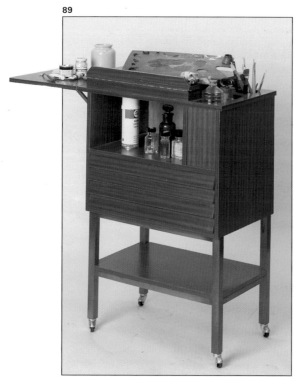

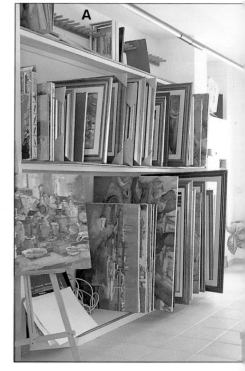

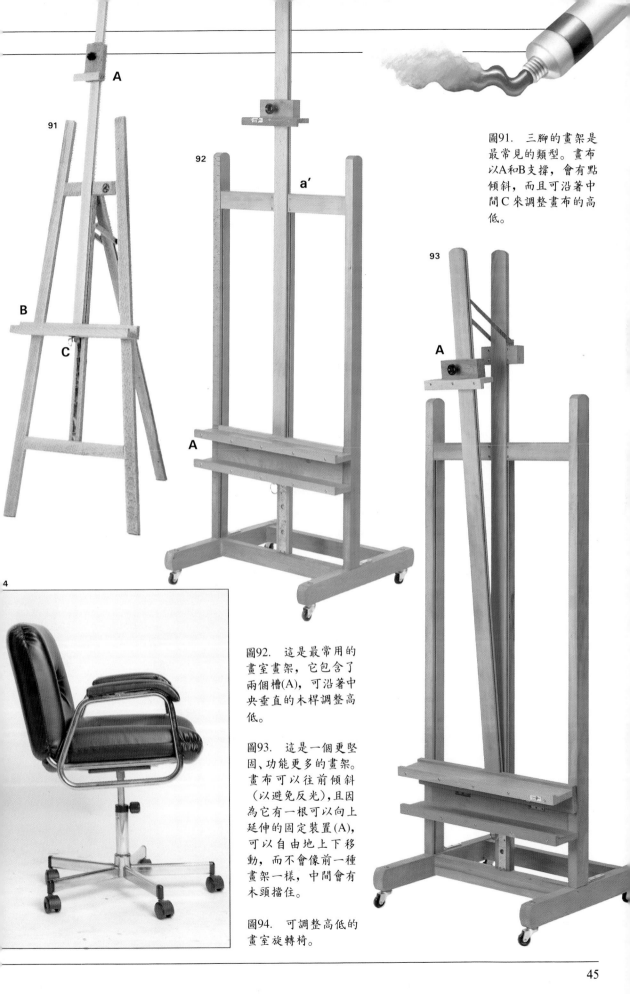

A

91

B

C

92

a'

A

93

A

圖91. 三腳的畫架是最常見的類型。畫布以A和B支撐，會有點傾斜，而且可沿著中間C來調整畫布的高低。

圖92. 這是最常用的畫室畫架，它包含了兩個槽(A)，可沿著中央垂直的木桿調整高低。

圖93. 這是一個更堅固、功能更多的畫架。畫布可以往前傾斜（以避免反光），且因為它有一根可以向上延伸的固定裝置(A)，可以自由地上下移動，而不會像前一種畫架一樣，中間會有木頭擋住。

圖94. 可調整高低的畫室旋轉椅。

寫生畫架、畫箱和畫布固定夾

傳統的戶外寫生畫架包括了有伸縮裝置的三腳架，這使畫架能方便攜帶。專業藝術家最常使用的伸縮型畫架，早在一百五十年以前就存在了（圖96和97）。這種畫架一直沿用到今天，因為它具有幾項特殊功能：當架設起來時，它能夠穩固地站著，高度也足夠，畫家能站立著作畫；同時它也能支撐從小張速寫畫作到30號畫布（約36¼×25⅝英寸，或92×65公分）大小的畫作。畫架的腳可以隨需要的高度作伸縮調整，而且如果將中間放油畫筆和顏料的抽屜保持半開，畫畫時，就可以托住調色板。抽屜有不同大小的分隔，可以將顏料、畫筆、一到二支調色刀，甚至小罐的松節油區隔開來（見圖96A和97A）。這種伸縮型畫架所佔的空間很小，重量也很輕巧，易於攜帶。

圖95和95A. 有了這種畫布固定夾，就可以把兩張剛畫好的畫布提著走。也可買像圖95A這種小釘子，它能把兩張畫布固定，在作畫完畢後，方便提走。

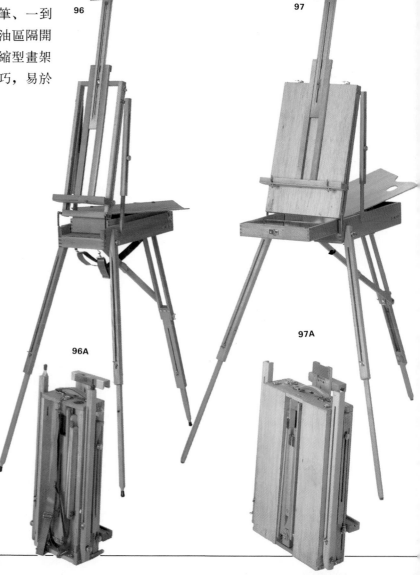

圖96和97. 兩種不同的伸縮畫架，是戶外寫生的理想工具。它能支撐30號以下的畫布尺寸，堅固、安全且易於折疊及攜帶。

前頁的圖95中，你可見到二張尺寸相等的畫布以畫布固定夾分開固定著，它是一種包含了兩組木頭與金屬的裝置，上方還有一條皮手把，使你能輕鬆地提起這兩張畫布，而不會把剛畫上去的顏料磨損和刮壞。除了這種裝置外，同樣的效果，也可用四支如圖95A所示之畫布釘來達成。它可以嵌在兩張畫布間，用來區隔並方便攜帶畫布。（譯註：在臺灣，這兩種固定畫布的裝置較少見，一般都是用畫布夾，你可逕自向美術社詢問、購買這種東西）。 圖98和圖99是兩種油畫箱：一種是學生用，另一個較大的是專家用的。兩種畫箱都裝了顏料、油畫筆、溶劑和調色板。注意觀察專家用畫箱，在畫箱蓋上左右有兩條木條，這是畫速寫時，用來固定紙板用的（可放4號或5號紙板，要看畫箱的大小而定）。 紙板可以插入木條的溝縫中，要畫時，就把要畫的那一面向著畫家；要回去時，則把畫好的那一面反轉，這樣才能保護畫面，避免受損。

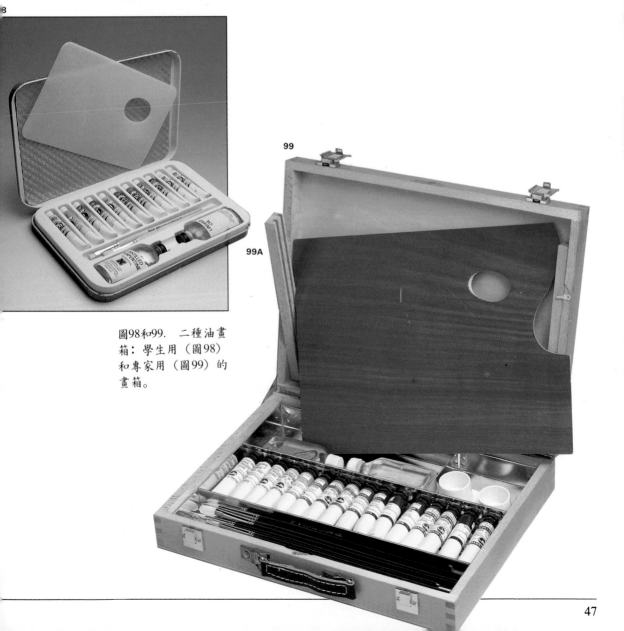

圖98和99. 二種油畫箱：學生用（圖98）和專家用（圖99）的畫箱。

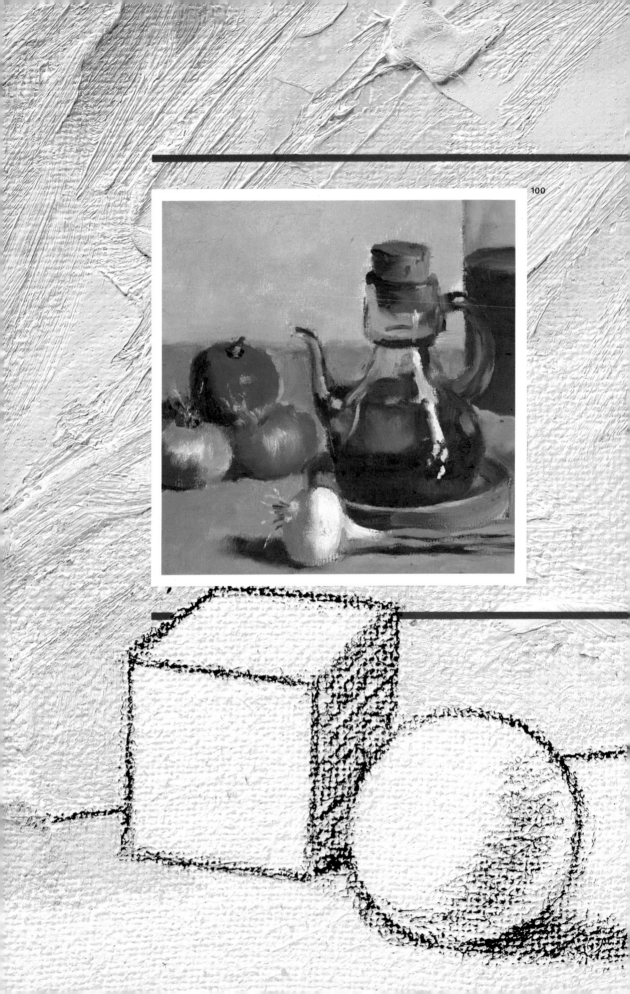

現在你要準備開始畫油畫了。我們將以幾個步驟來作練習：首先你只用一個顏色加白色，用諸如正方體和球體之類的簡單造型，作描繪對象。接著，仍然用一個顏色加白色來做稍微複雜的靜物寫生 —— 由罐子、一些畫筆和一只茶杯構成的靜物。這個練習能讓你感覺油畫顏料的性質，以及畫筆、溶劑等材料的質感。然後，你將以二種顏色加白色來畫靜物，如同前頁所看到的範例。最後，不限制顏色的數目，你將用所有的顏色來畫；不過這是稍後章節才會提到的內容。

油畫初步練習

只用一個顏色和白色來畫

首先我們將以一個顏色（群青或焦褐均可）和白色來畫。然後我們再逐漸增加顏色的種類，二種、三種，最後再以所有的顏色來畫。之所以會採取這個方法是因為我們假設你完全不了解油畫顏料的流動性、柔軟性、遮蓋性以及乾燥時間，也不了解畫家如何運用油畫顏料來塗繪上色、勾勒外形與修飾等等。這些古典大師們用專業的手法來上色、描繪、結構造型，融合創作出來的圖像是多麼教人尊崇，我想，在這樣的影響下，你大概會忽略了那種柔和筆觸中的自然特質。我相信這裡所介紹的技法，是相當清楚的；面對作畫實際的問題時，也能應用它來解決的；也就是說，如何去觀看和調色等種種問題。現在；不要再多費唇舌，讓我們就開始畫畫，先看看你需要那些材料來作初步練習：

我沒有提到畫架是因為我們認為你應該已經有了。如果沒有的話，其實也不用煩惱，你可以準備一張椅子，把畫板架在椅子上，靠著椅背，用圖釘把紙張或紙板固定在畫板上，如圖101所示的方式，可以暫時解決這個問題。

開始動筆畫之前，先讓我們來看看調色板、畫筆及抹布要如何同時用一隻手來拿。從下一頁的幾張圖片上，我們可看到所有的工具都是以左手拿持，右手才能隨意地畫。首先把畫筆的筆尖排列在同一高度拿持（見圖102），然後再拿起抹布與調色板（圖103）。

再看下一張圖片，圖104，這裡顯示拿筆的一般方式（書寫姿勢）。

圖100. （前二頁）帕拉蒙，《靜物》(Still Life)（局部），私人收藏，巴塞隆納。

圖101. 如果沒有畫架時，可用一張椅子架著一塊木板來代替。畫布可以用圖釘釘在板子上。

初步練習必備的用具

練習一　焦褐和鈦白
練習二　群青和鈦白
鬃毛筆　12號榛型筆
　　　　8號扁筆
　　　　6號圓筆
調色板　（厚紙板等可用的替代品）
溶劑　　松節油或無味的稀釋劑
油壺　　（或小容器）
基底　　好一點的畫紙或厚紙板
鉛筆、圖釘和報紙

101

通常油畫筆的筆桿都做的比水彩筆的長一些，這樣才能使畫者握在距筆毛到尾端三分之二處。這種拿筆方式能使手腕的運動更自由隨意，也能使筆觸更具自發性（見圖104）。

再看圖105：這是畫家作畫時的正確姿勢：半坐著或站著，畫布距離身體要有一隻手臂的長度，這樣的距離才能使眼睛能看到畫面的整體。在畫油畫時，絕不能像畫水彩一樣，用臉貼近畫面的方式作畫，要記住一個原則：

畫油畫時，畫家和畫面之間需要一段相當的距離。

讓我們再仔細推敲這個原則的意思。油畫比任何媒材的技法更需要隨時能看到畫面的整體，這樣畫家才能讓畫筆自由地揮灑，從一個局部順暢地移轉到另一局部，而不會只專注於某一細節而忽略了整體的重要。這段適當的距離也使你能表現出更勻稱、更愉悅、更寫意的技法來。

圖102. 這是當手上也同時握著調色板與抹布時，畫筆正確的拿法。畫筆的高度要一致，並有點間隔地握著。

圖103. 調色板要架在手腕和前臂上，以輕鬆的姿勢拿著。

圖104. 這是最常見的執筆方式：手放在筆桿中央或筆桿三分之二的高度。

圖105. 畫家的位置應與畫布間隔著一隻手臂的距離。這樣，在作畫時，就可以充份地看到畫面的整體。

102

103

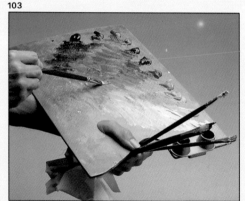

04

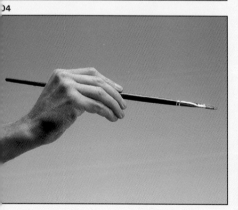

105

不同的執筆方式

以常用的方式執筆（圖106和107）。意思是用類似拿鉛筆或鋼筆書寫的方式來執筆，但高度稍高一些。這使你能以各種方向運筆，以上下、左右或斜線的筆法來作畫。也可以單純地用左右來回平塗的方式作畫（圖107）。以這種方式執筆時，畫布和畫筆間形成一個直角，如果你想畫點或一條細線，你只需用畫筆在適當的地方運筆，不需要太用力或過度彎曲筆毛。

用整個手掌來握住筆桿（圖108和109）。用這種方式執筆時，要握在筆桿較靠近筆毛的地方。這種執筆方式可製造出粗獷、自由的筆觸，並不適合用來描繪細

節。畫筆的頂部可以側平在畫布上運筆，也就是說，不需彎曲筆毛，筆觸就能呈現出來。這種技法能使硬邊變得柔和，或是使過於堅硬的造型變得柔軟些。你可用這種方式執筆，在顏料仍濕的部分畫入白線，白線並不會被濕的顏料弄髒。上述的這些方法你應當都試試看，用12號油畫筆在厚紙片或紙板上練習。你可練習畫點和線；寬的、窄的、柔和的、充滿活力的筆觸；直的、斜的線條；或是上下來回的筆觸。這些線條和筆觸的感覺，只有經過你自己去畫才能感受得到，絕對沒有人能確切地向你解釋這種感覺。

圖106和107. 畫筆也可用像拿鉛筆或鋼筆的方式拿著（圖106）。這種執筆法使你能僅靠轉動畫筆，就能以任何方向移動畫筆（圖107）。

圖108和109. 將筆桿用整隻手握著，顏料可上得更平一些，因為筆毛可以整個壓扁，貼在畫布上（圖109）。這使你能夠畫垂直或平行的線條。

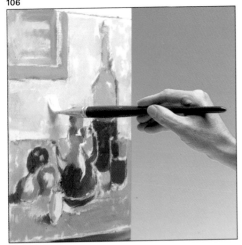

106

107

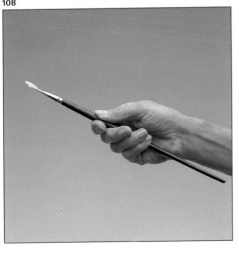

108

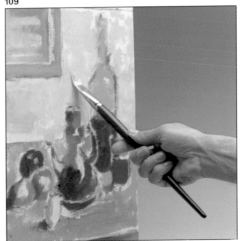

109

以油畫顏料來描繪正方體

現在我們要來畫一個正方體，不過你要先確定怎麼畫它，因為待會兒你必須直接地畫，而不事先作草稿。這裡我畫了一個正方體（圖110），由上方和斜角看過去的角度；這意謂著它的透視是成角透視(oblique perspective)。（如果你已完全能掌握透視，可直接跳過這一頁到下一頁開始畫；但如果你願意再複習一下這些基本規則，那麼就繼續讀下去。）如果把斜線A、B、C延長，你將會發現這三條線會在消失點1上相交，這一消失點正好在地平線上（參看圖110A的作圖），

圖110. 這個正方體是以斜線透視來看的。斜線A、B和C會在地平線上的消失點1上相交。同樣地，斜線D、E和F也會在消失點2上相交。

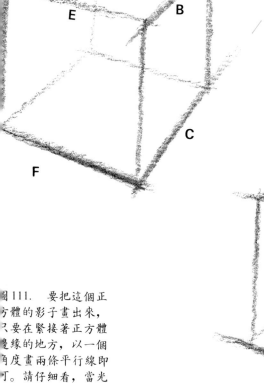

110A **VP.1** 地平線

A

B

C

這條線，或許你曾聽過，正是視平線。如果你以同樣的方式把D、E、F線延長，你也將發現這三條線會在地平線的第二個消失點上會合。

這就是透視。現在你只要按照我剛剛畫正方體的方式再重覆一次即可。練習的時候可用軟性鉛筆（如2B鉛筆）在任何素描紙上描繪。除了正方體的造型外，正方體所投下的陰影也要以同樣的方式練習畫出。

110

to VP.2 to VP.1

A D

E B

C

F

圖111. 要把這個正方體的影子畫出來，只要在緊接著正方體邊緣的地方，以一個角度畫兩條平行線即可。請仔細看，當光線從這個角度照過來時，影子並不是方形的。

111

以群青和白色來畫正方體

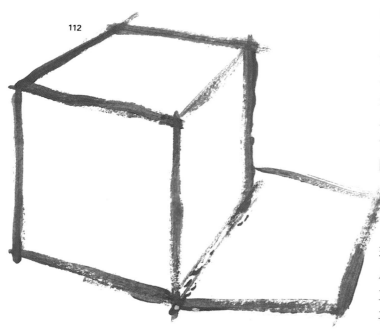

112

現在我們就開始應用第50頁所提到的色
彩和材料，來畫如這些插圖所示之正方
體。在小容器裡倒一點松節油（或不刺
鼻的稀釋劑），然後用6號筆沾松節油洗
筆，並在調色板上放一點群青。但是要
小心，松節油的量只要一點點就夠了，
讓顏料稀釋些，但不流動。現在，照著
圖112畫一個正方體。憑你的記憶來畫，
不要再打草稿。安格爾曾說畫油畫就
如畫素描一般。我想再加一句，當你
在畫油畫時，你也是在畫素描。

現在進行第二個步驟，先仔細看圖113，
用8號扁筆和糊狀、未經稀釋的群青，來畫
正方體所投下的陰影與正方體上的暗面。
再用同一支畫筆加一點白色在藍色中，
然後畫正方體的陰影部分。接著用更淡
一點的藍色來畫正方體的前面部分。你

圖112. 先以畫筆沾
一點點顏料並用松節
油稀釋調和，然後在
畫面上畫出正方體的
輪廓和影子的形狀。

圖113. 用8號扁筆調
混不同比例份量的白
色和群青，並根據明
度的高低和陰影的分
布，依正方體的每個
面，來變化色彩的比
例。

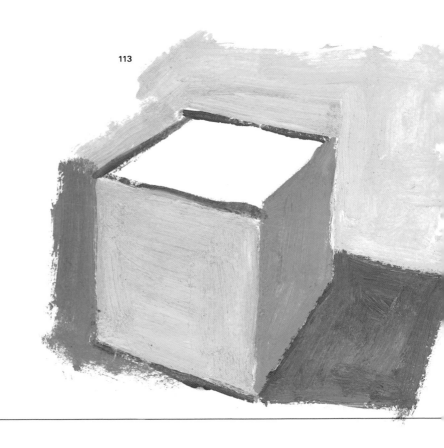

113

可用很多的濃稠顏料。最後，用畫前面部分的顏色來處理背景，但畫筆改成12號。現在完成畫面，可參考圖114的完成效果；正方體的上部和背景上修飾的補筆，都留到這時才處理。用6號圓筆，這樣你才能伸入各個角落，顏色用帶點藍色的白色。說到修飾，你可以發現到，我在背景中加了些補筆，去掉一些輪廓線，並在正方體各個面加一些潤飾；這些修飾都是為了使形體的形狀、顏色和色調更準確。你也可以試著做做看。最後，我還有二個建議。一是關於繪畫進行時的注意事項：畫筆要時時用抹布清理乾淨，尤其是在顏色由深藍變成淺藍時。另一項則是關於繪畫表現的注意事項：

當你在作畫時，應讓筆順著物體的造型而改變筆觸的方向，或直、或橫、或斜，這樣才能使畫面更為生動；不必拘泥於數學規律的準確性。

圖114. 用12號畫筆把背景與正方體的上部畫上顏色，再用6號圓筆來修整邊緣與角落。

114

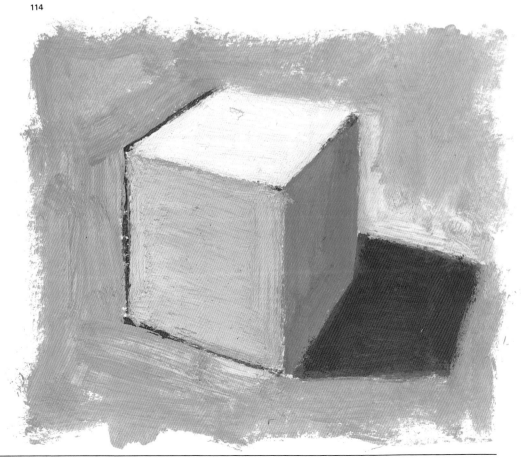

以油畫顏料來畫球體

115

前面我們對畫正方體所作的說明介紹可以應用在球體的描繪上。也就是說，你可照先前畫正方體時所採取的步驟，先描繪出球體和它的陰影，也就如同圖115所示，圓形底部下有一個橢圓。用6號圓筆沾些調了松節油的群青來畫，要注意松節油的量不可太多，否則會使顏料流動，並形成油漬。接著，用8號畫筆和不調任何顏色的群青，來塗繪球體的暗面和影子。這個部分用近乎乾筆的方式來描繪，用乾澀的筆觸把造型和暗面勾勒出（圖116）。然後用12號畫筆來屏塗背景，以白色調一點群青來表現背景色。用筆沾足了顏料，盡情的作畫。

最後，看一下圖117，用8號畫筆來修飾圓球。先以中間調的藍色，讓筆觸順著圓形畫圈方式，在球中央區域塗色。中

圖115. 繼續用6號畫筆，和用松節油稀釋的群青，我們要來畫一個圓球。先在畫面上畫一個圓圈，並在圓圈底部用和畫正方體影子的相同方法來畫橢圓形陰影。

圖116. 用8號畫筆，並用不調混任何白色的群青來畫圓球的暗面和影子。背景適合用12號畫筆來畫，用白色加一筆群青來上色。

116

央區域也就是球體受光照的最亮面。接著，把中間調的藍色與陰暗部位的暗調的藍色混勻。最後，再以4號圓筆沾白色把球體的最亮面畫出。

但是請注意，不要花太多時間在球體立體感的塑造上，以至於忽略了畫面的其他部分。讓我們再回到背景部分，看圖117的背景顏色如何襯托、重塑球的外形。

現在再回到球體上來，用乾淨的畫筆把球體右下角的反光描繪出。再來，於球體中間的部分畫上純白色，上色時不要遲疑，均勻地上，直到亮面與中央部分的中間調的藍色混色均勻。要注意的是，描繪亮面的筆觸應順著球體的造型來運筆。

當你完成時，你的球體看起來應該會與圖117上的球體相似。請仔細觀察球體上由明到暗的光線變化：可用順著球體造型的弧線筆觸，均勻地塗繪，來達到這個效果。同時也請注意球體下方的暗面部分，在邊緣處有一道光，這是桌面上的光反射到球體上所造成的。反光的表現是很重要的，它能使畫面的形體更具實體感。

圖117. 用8號畫筆來塑造圓球形體，先以中間調，用畫圈的方式來畫，並將這調子與球體底部的深藍部分混勻，並和上方淺色調混合均勻。右下角的反光用中間調繪出。運筆的方向應與球體的造型配合。

117

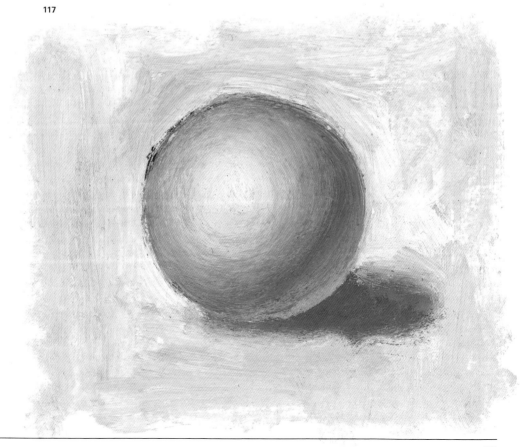

用一個顏色和白色來畫簡單的靜物

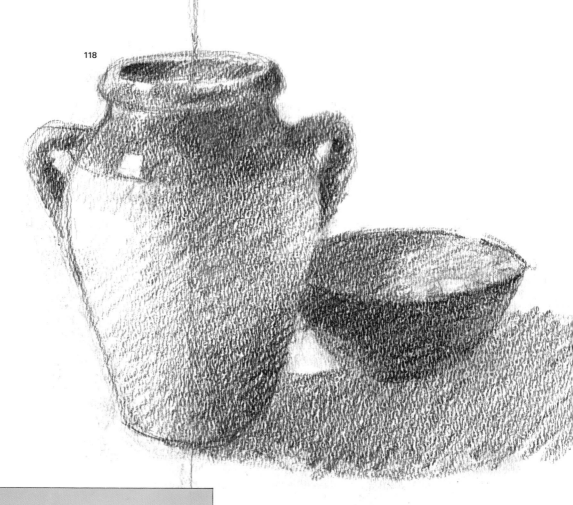

118

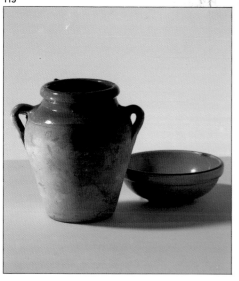

119

圖118. 先在一張紙上用鉛筆把描繪對象的形體描繪出，除輪廓外，還要加上明暗的處理。

圖119. 這是用來作下一個練習的描繪對象：一個陶罐和一個緊鄰的陶碗。

任何陶製容器，陶瓶、陶罐或碗，都可以作為這個練習的表現對象（圖119）。我希望你能很容易地就在家裡或其他地方找到一個合適的陶製器皿。誠如你所看到的，陶製容器很容易描繪，因為它們的造型都很簡單，並且成對稱造型。因此，素描描繪或油畫顏料描繪，應當都沒什麼問題；而且你所要使用的顏色也只有一種——焦褐——以符合描繪對象的色彩。因此，我們的目的仍然是在於讓你繼續練習前面所提到的方法和技巧，了解油畫的流動性和濃稠度的關係，以及執筆的方法……等等。

如同你在前面所做的，一開始先在另一

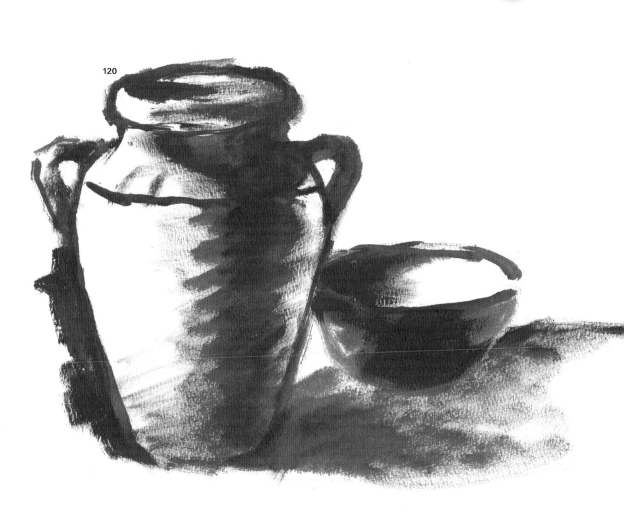

筆觸由右到左，表現左側的受光面和右側的反光面皆然，直到這張油畫素描完成。正如安格爾所建議的：「畫作應以同一的手法進行，當素描完成時，畫作也相應的完成。」

圖120. 用焦褐和4號畫筆，還有一張厚紙或紙板，開始在紙板上確定描繪對象的輪廓線和陰影的部分。

張紙上練習描繪描繪對象一到二次，採取我在這裡所使用的手法來描繪（圖118），觀察並嘗試去處理物體表面的明暗轉折變化；也就是說，塑造它的立體感。

然後用大小約12×13英寸(30×33公分)的厚素描紙或紙板來畫它。

用4號圓筆沾些稍具流動性的焦褐，松節油只用一點點，不要調入白色；開始把描繪對象的造型畫出。你在圖120中所看到的陶罐和陶碗，是我用12號畫筆和稍微濃稠的顏料畫的，並不加任何白色。請仔細觀察，我在這張畫中，如何用半乾的筆將從明到暗的光線變化表現出；

第二和第三階段

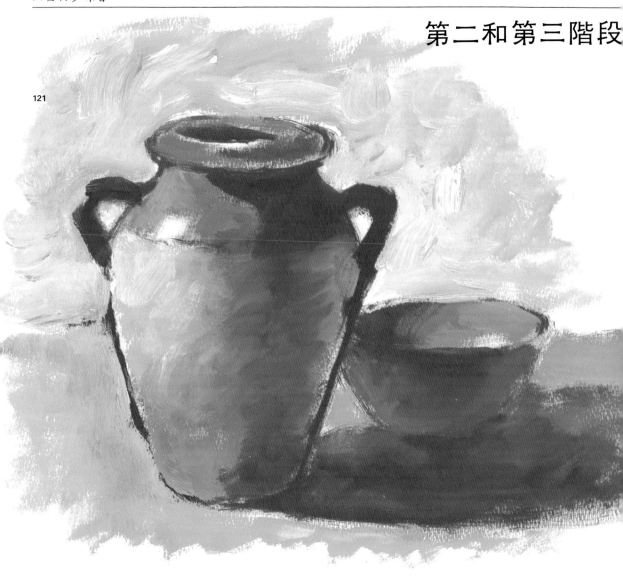

121

在第二階段中，畫面要塗滿顏色。將描繪的對象的量感牢牢記在心裡，用大筆觸，很快地把物體和背景的顏色塗上去，將紙面的白色遮蓋住，因為它會造成錯誤的對比。只要構圖的輪廓還在，就不必擔心顏色畫出形體之外，或是筆觸散溢雜亂。建議你在背景畫上一個轉折面，就如同我所做的一樣，這樣可表現物體放在桌上的感覺。

很快地把形體上的色調變化表現出來，讓白色留著作高亮處，並將兩個器皿所形成的影子描繪出來。完成了嗎？很好，

讓我們繼續進行下一個步驟。

最後階段 （圖122）

此刻暫時放下你手上的畫作稍作休息，甚至待會兒再回來畫，是很有幫助的。3到4小時的時間，就夠你把畫作審視一遍，並決定下一步應當怎麼進行和做什麼，以達到最理想的效果。這個時間也可讓畫面上的顏料充份地乾燥（如果你是畫在紙張或紙板上的話），使畫面有了一個堅實的表面，這是用來繼續上色和描繪最理想的表面。

在最後的階段，許多線條都要再處理，

圖121. 現在你必須開始在這張畫面「著」上顏色，概略調整所有明暗，用白色使色調變亮。

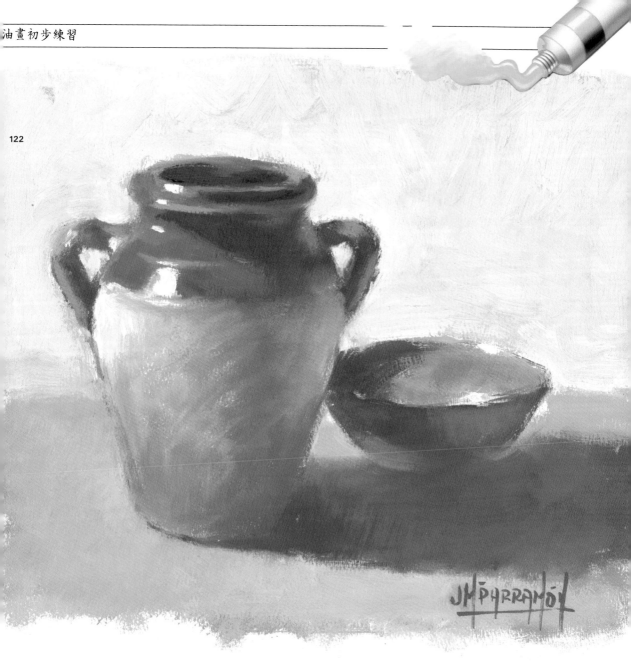

122

以潤飾並修正形體和邊緣，就如同我在圖122上所作的，請仔細觀察罐子上的線緣。

這時還不必處理高亮處，等其他部分都畫好，最後再來處理這個部分。現在先畫這兩個器皿的形體，罐子的外部與碗的內部。但是請當心，千萬不要像個差勁、乏味、吹毛求疵的業餘畫家一樣，來回反覆地重畫，這樣會使畫面變得死板僵硬。你應當氣定神閒地畫，不要過度緊張，也不要追求最完美的畫面成果。（畢卡索會說：「完成意謂著死亡。」）

現在，要開始處理背景了！在此你可盡情揮灑，直接把顏料擠出，把濃稠的顏料塗繪到背景上，不必害怕！

最後，還有一個你應注意的重點：應當留意筆觸的方向，因為它們能蘊涵也能生成形體。現在，自己動手畫吧，祝你好運，並好好享受作畫的樂趣！

用二個顏色和白色來畫靜物

現在，你將用二種顏色：深英格蘭紅 (English red deep)和翠綠（以及白色）來畫靜物畫，再多用兩支油畫筆：14號扁筆和4號扁筆。同時，你也需要炭筆來畫底稿，還要一罐固定液。其他材料和之前的示範相同。

如同你在圖124中所見到的，這兩種顏色與白色相混調和時，可以產生各種色調的色彩變化，從非常濁的紅色，到乾淨的粉紅色，從深綠到淺綠，從帶紅色的（暖色系的）黑灰色到帶綠色的（冷色系的）黑灰。我建議你先把這三種顏料在厚紙上相混調和，作為作畫時的參考。

讓我們開始用二個顏色來作畫。

這是我們要畫的靜物。你自己選的靜物

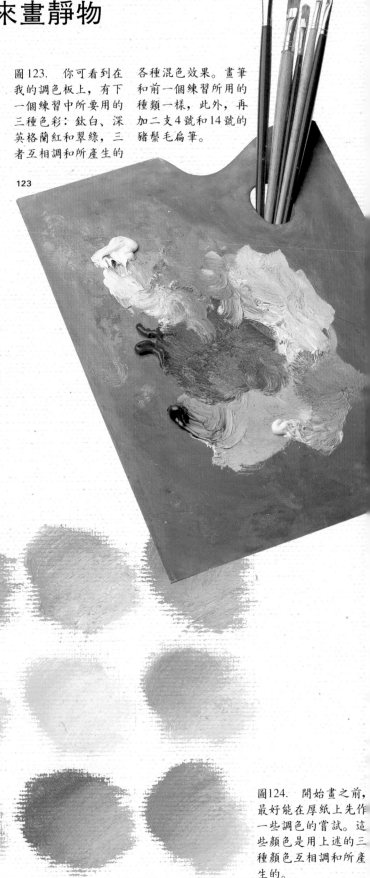

圖123. 你可看到在我的調色板上，有下一個練習中所要用的三種色彩：鈦白、深英格蘭紅和翠綠，三者互相調和所產生的各種混色效果。畫筆和前一個練習所用的種類一樣，此外，再加二支4號和14號的豬鬃毛扁筆。

123

124

圖124. 開始畫之前，最好能在厚紙上先作一些調色的嘗試。這些顏色是用上述的三種顏色互相調和所產生的。

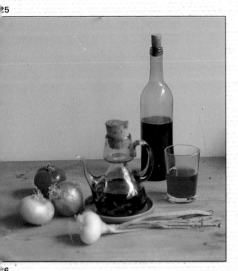

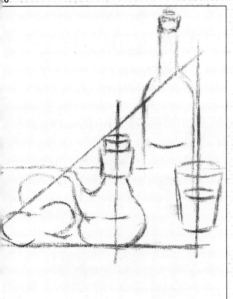

32公分）的畫布或紙板上，用炭筆把靜物大致的形態勾畫出。最好能先畫出一個三角形，再來描繪形體（圖126）。從圖127中，你可見到我已將物體的造型分別畫出，也把明暗調間的平衡處理好了，亮光處則用擦子來處理。實際上，我把這幅畫的色調處理得太暗了一些，我承認這是個較差的示範，色調間的差異太小了，當我察覺到時，我已經完成了。請記住這個例子。

圖125. 為了要把靜物組合起來，我選擇了符合我調色板上這三種顏色的色系的靜物。

圖126. 這幅靜物畫的構圖依循著柏拉圖所強調的、變化之中求統一原則。請仔細觀察這些不同的物體如何以一個三角形統合起來。

圖127. 這是一幅有明暗處理的素描，也許太過精確了；無論什麼情況，都不要忘記用固定膠把先前所畫的素描稿固定，以防油畫顏料被下層的炭粉弄髒。

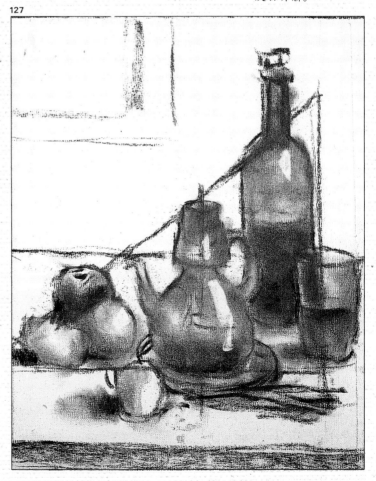

也應像這裡所選的，色相應近於我們所要用的那二種色彩。儘管你所選的靜物不會和這裡的一模一樣，但我建議你最好能採取類似的構圖，以三角形來構圖，這樣的安排，正符合了柏拉圖所提出的古典法則，他認為構圖是「變化之中求統一」。如你所見，我在背景部分還加了一幅畫，以打破這個過於統一的構圖（圖127）。我們將在後面的部分討論構圖的藝術。

首先，在一張大小約15×13英寸（37×

第二和第三階段

假使你已練習過,了解混合深英格蘭紅、翠綠以及白色能得到那些顏色,那你將能正確地掌握描繪對象的色彩和色相之間的差異。番茄和酒是紅的,酒瓶和油瓶是綠的,而洋蔥則是淡棕色的——由紅色、綠色及白色混合而成。要完成這幅畫,你需要在紅色和綠色的用量上不斷作改變,還有白色的用量也須斟酌(最暗的陰影部分沒有白色出現)。

接著,當你開始用現有的顏色來畫時,將可發現,紅色和綠色互為補色,兩色相混時會產生黑色(譯註:應為比黑色淡些的「次黑」)。當然,若我們把這個黑色加白則會得到灰色。同理,當黑色中紅色多於綠色時,就形成帶紅色的黑,好比瓶中的酒或是玻璃杯中酒的最暗部

分;而當綠色多於紅色時,就呈現帶綠色的黑,好比是油瓶中的油所呈現的色彩。不論任何色彩、任何物體陰影的顏色,都是由藍色與其固有色的補色所混合而成的。也就是說,如果一個番茄的固有色是紅色,那它的陰影便會帶綠(紅色的補色是綠色)。 背景中牆的灰色,以近乎相同的比例來混合二種顏色,有些地方也可用較多一點的綠色,就會形成帶綠的效果。現在你差不多曉得如何來畫靜物了。你將獲得實際的調色、配色經驗,以及油畫技法的實地操作經驗。就看你自己動手畫了。

圖128. 在第一階段先以事先調好的顏色把靜物的顏色概略地畫出。一開始就當用最豐富多樣的色彩來表現,避免用調的顏色。

圖129. 現在要再進一些顏色,並將暗的漸層變化表現來,二件物體間的緣要強調出來。

128

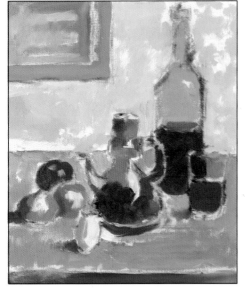

129

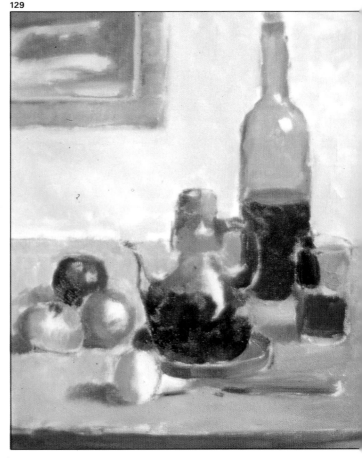

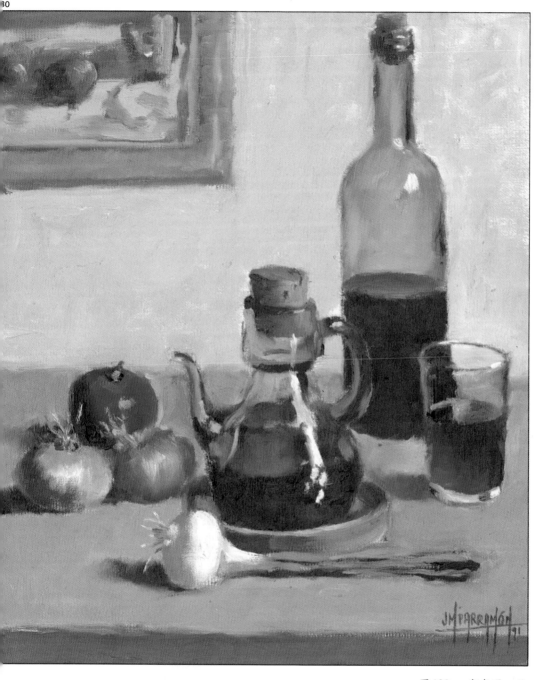

圖130. 完成圖。雖
然只用了三種顏色,
可是畫面上仍充滿了
豐富多樣的色彩。你
何不也用色彩、造型
相近的靜物,來畫一
張畫?

油畫筆的清潔和保養

在你完成一幅畫時，除非當天你要畫另一幅，否則就該把你的畫筆清洗乾淨，因為油畫筆都很貴。清潔和保養畫筆還有另一個原因——狀況良好的舊畫筆比新畫筆更好用。

為了要避免這個煩人的工作，職業畫家們有時會先用報紙或抹布把畫筆上的顏料去除，然後把筆泡在一盤水中（如圖131），這樣的處理方式，至多只能維持兩天，假使再泡下去，水份會使筆毛扭曲。其實這種處理方式只能偶爾為之，絕不能取代徹底的清潔工作。

比較好的清潔方法是在畫完之後，立亥用報紙、抹布及松節油（可用品質普近的類型，不必用到精製的松節油）來清潔。用一個小罐子裝松節油，然後就開始清理畫筆上的顏料，用報紙把它從筆毛中擠出（如圖132）；接著把筆很快的在罐子中沾一下松節油（圖133），只要沾一下就好；然後再用抹布擦乾（圖134）；這些步驟可以一再重複，直到畫筆乾淨為止。

圖131和132. 如果畫完之後不馬上清洗畫筆的話，可以把它們放置在一個裝水的盤子裡，但是要先用報紙把殘留在筆毛中的顏料擠出。這只是暫時性的解決方式，最多可維持二天。

圖133和134. 另一種暫時解決畫筆清潔問題的權宜之計是先用松節油沾濕畫筆，然後用抹布擦乾，重覆地操作這個過程，直到畫筆幾乎乾淨為止。

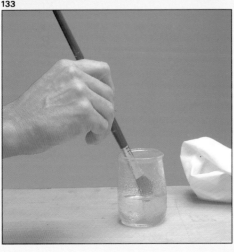

但如同我前面所說的，這只是一種方法而已。要把筆刷清洗乾淨，最好的方法是用肥皂和水洗淨。要節省時間的話，你可以先用前一個方法清潔（報紙＋抹布＋松節油），再用肥皂與水清洗。把畫筆在肥皂上摩擦，以類似畫畫的動作塗抹肥皂，這樣才能沾上較多的肥皂（圖135）。接著拿畫筆在手掌上摩擦（圖136）；同時用手指擠壓（圖137）；然後在水龍頭下沖洗，這個過程可以反覆地做，直到清洗的泡沫變成純白的顏色，清潔才告完成。

除了清潔之外，保養也很重要，它能確保畫筆始終如新，筆毛堅韌緊密。當你把畫筆放在抹布上拭乾，或是放在手掌上摩擦時，要輕輕地，彷彿在畫畫一樣。一旦清洗乾淨之後，就把筆毛理好，把筆毛朝上擺在瓶罐中，讓它晾乾。

圖135至137. 最理想的畫筆清潔方式是把畫筆在肥皂上摩擦搓洗。筆毛起泡後，就在手掌上來回摩擦，然後在水龍頭下用水沖洗；這個過程也可不斷重覆，直到畫筆完全乾淨為止。

圖138. 一旦畫筆洗乾淨後，就要把它們擺放在罐子或筆筒中陰乾，筆毛要朝上擺放。

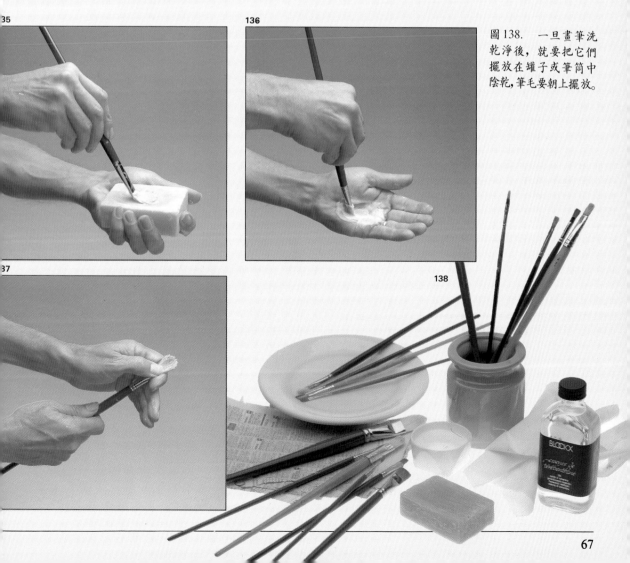

67

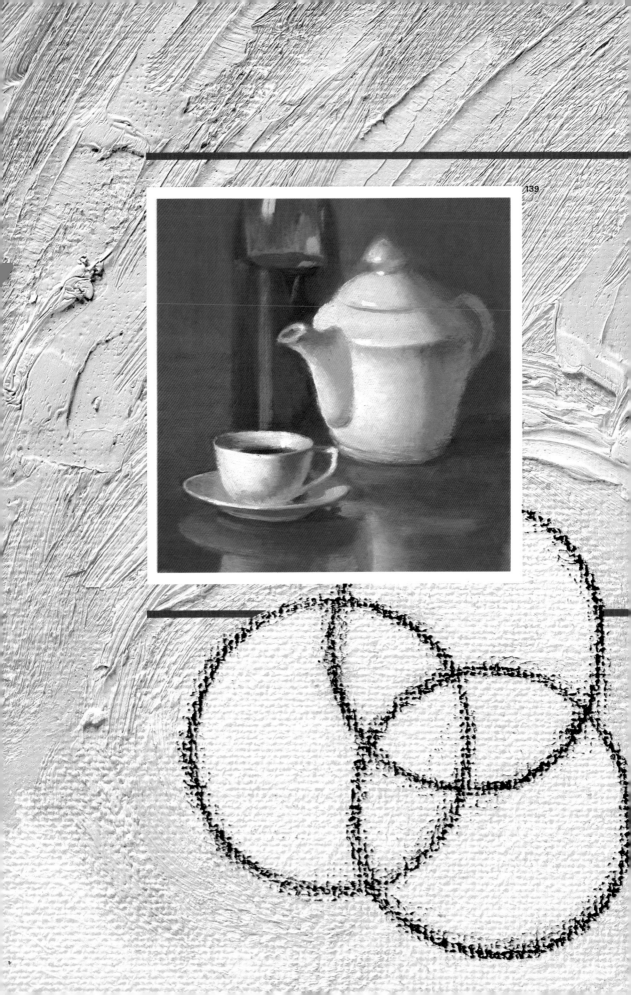

這一章的內容是你絕對不能錯過的色彩理論。在這裡，你可發現到色彩的物理特性：光線在光譜中分化，而光譜是由三種顏色組合和變化而成，只要三個顏色，就可藉由光彩繪這個世界。藉著對這個理論的認識和實際應用，你將會曉得，只要三種顏色，我們就可以畫出自然界所有的色彩。多麼令人難以置信，但是我們必須要認識它，因為，如同梵谷所說的，「如果你不了解色彩，繪畫就只是徒勞無功的戰役，而你永遠也無法賦予作品生命。」

色彩理論與調和

色彩理論

140

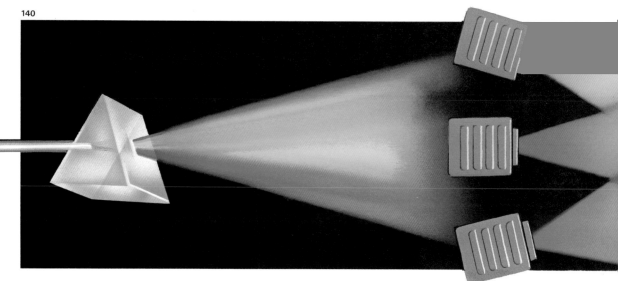

色彩是光。兩百年前，英國物理學家牛頓 (Isaac Newton) 在一個暗室裡證實了這個理論。他讓一束和陽光類似的光線照射進來，然後用一個三稜鏡來截斷光線。牛頓於是嘗試將白光折射，形成光譜。一百年後，另一位有名的物理學家湯瑪斯・楊(Thomas Young)，把數盞燈裝上不同顏色的濾鏡，然後投射到牆上。藉由光束明滅的改變，他得到另一項新的、可經證驗的明確理論：

只用三種色光——紅色、綠色和深藍色——就能再造出白光。

這三個基本色稱為色光的三原色（加法混色的三原色）(additive primaries)。

當湯瑪斯・楊再造了白光時，他也證實了把紅色光投射在綠色光上，會得到黃色光。而把藍色光投射在紅色光上，則會得到紫紅色光(magenta)。把深藍色光與綠色光混合則會產生藍色光(cyan

blue)。這些顏色稱為加法混色的第二次色(additive secondary colors)，因為它們是由加法的三原色兩兩相混而成的（可參見圖140中色光相混的效果）。

直到現在，無論是談到白色光線的分化或重建，我們談的都是色光。由於本質是光，所以將二種色光相混交疊（例如紅加綠），光的量增加了，會產生較亮的色光（例如黃色）。（物理學家稱此為加法混色，additive synthesis。）可是我們並不是用光來畫畫的；我們是以色料來作畫，它們會吸收光。當我們把顏色混在一起時，亮度會減低。把紅和綠相混，我們會得到一種更暗的暗褐色（物理學家稱為減法混色，subtractive synthesis）。因此，色料的三原色明度應較高。若仍以光譜作為我們理論的基礎，我們可以這麼說：

色料的原色是光的第二次色。反過來

圖140. 這是根據牛頓和湯瑪斯・楊二人發現之物理原則所作的實驗。牛頓發現到光線在通過三稜鏡後，會折射而成色彩的光譜，而把三種色色光投射在一起，又會變回白光。

圖141. 這裡顯示的是三原色(P)、第二次色(S)，和第三次色(T)的色環。

圖142. 畫家們所用的原色正好是光的第二次色：黃色、紫色和藍。當它們兩兩相混時，就會形成第二次色：深藍、綠色和紅色。如果把原色和第二次色兩兩相加，則會產生第三次色：橙色、洋紅、藍紫色、群青、翠綠與淡綠。

圖143. 給我光的三原色和色料的三原色，將黃、藍、紫紅混合，我將能畫出所有自然中的顏色。

圖139. （前二頁）
帕拉蒙，《有茶壺的靜物》(*Still Life with a Teapot*)，私人收藏，巴塞隆納。

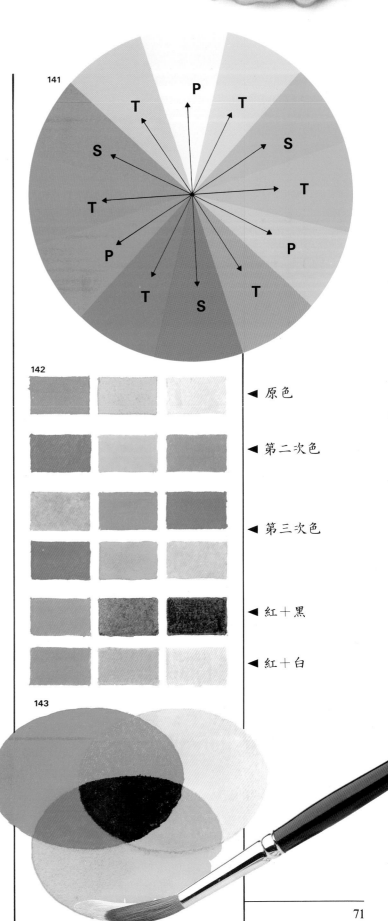

說，色料的第二次色是光的原色。

這裡是我們的顏色：

色料的三原色——黃、紫紅、藍

把這三個原色兩兩相加就會得到：

色料的第二次色——深藍色、綠色、紅色

再把原色與這三種第二次色相加，則會產生：

色料的第三次色——橙色、洋紅 (carmine)、藍紫色、群青、翠綠、淡綠

由此可以導出下面的重要結論：

色光色與色料色完美的調和使我們能夠只運用三種色彩：黃、藍、紫紅，就能畫出自然界所有的顏色。

本頁右上角的色輪顯示了我們的色料色中，三原色(P)兩兩相混時就會產生三種第二次色 (S)，然後再與三原色相混的話，就會產生六種第三次色(T)。

◀ 原色

◀ 第二次色

◀ 第三次色

◀ 紅＋黑

◀ 紅＋白

什麼是補色？有何作用？

144

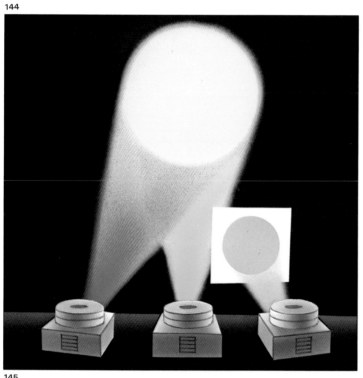

圖144中，你可再一次見到三盞燈，以三種原色光：紅、綠和深藍來投射所作的試驗。如你所知，當這三種色光互相重疊在一起時，就會產生白光。在同一個圖中，我們也可看到，如果我們把深藍光蓋住，紅色光和綠色光重疊在一起就會產生黃色光。因此，我們可以了解黃色光需要深藍色光作互補才能形成白光，反之亦然。如果我們的顏色與色光的道理相同，那麼補色也是一樣的。

補色

> 藍的補色是紅色
> 紫紅色的補色是綠色
> 黃色的補色是深藍色

然而，補色有何作用？你可以把它們排列在一起，形成色彩對比（圖146），或是把它們互相調混，形成暗色（圖147）。在下面的內容中，我們還會再回到這個主題上，加以解釋。

145

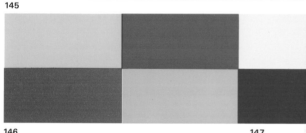

圖144. 如果把藍色光遮住，另二個色光就會重疊產生黃色光，這是因為缺少了互補的藍色光。除去障礙物後，讓藍色光發射出去，白色光又能形成了。

圖145. 畫面上下的色彩呈現出強烈的對比性。

146

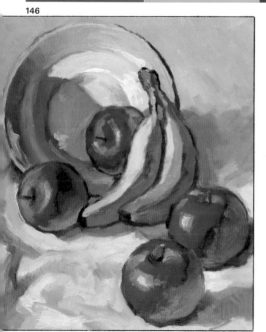

147

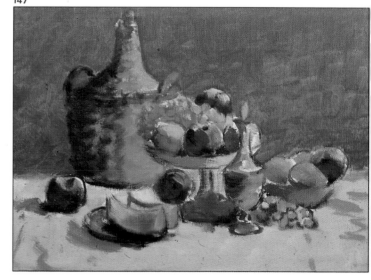

只用三種顏色和白色來創造出所有色彩

圖 146 和 147. 帕拉
蒙，《靜物》(Still
Lifes)，用補色（圖146）
和中性色（圖147）所
完成的靜物畫，後面
我們會更進一步地談
論到。

圖 148. 這幅海景只
用了三種顏色來畫：
普魯士藍、中鎘黃和
深茜草紅（以及白
色）。它們是三種原
色，其它顏色可從其
中調出來。

當我們談到色彩理論時，曾解釋光譜的
六種色光與我們常使用的六種色料是相
同的。

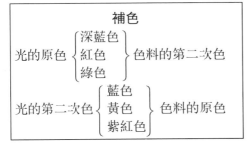

補色		
光的原色	深藍色 紅色 綠色	色料的第二次色
光的第二次色	藍色 黃色 紫紅色	色料的原色

也提到光的第二次色和色料的第二次色
是由原色光和原色料兩兩相混而成的，
這使我們聯想到湯瑪斯·楊的結論：

光以三種色彩來「畫」。

因此：

**色料也讓我們用三種色彩來畫就可以
了。**

你也許會說：「很好，但這只是理論。」
不是的，它既是理論也是可以實際運用
的方法。看看這幅海景畫，這是我在巴
塞隆納港所作的油畫。我只用了三個顏
色：普魯士藍、鎘黃和深茜草紅（還有
白色）。先暫時除去任何疑慮，開始去
試著畫畫看，你將會看到只用這三種顏
色，你也同樣能把自然界所有的色彩都
創造出來。但下一頁，先容我解釋，色
彩的和諧與色系是什麼？有哪些色系？
它們包含了什麼色彩？

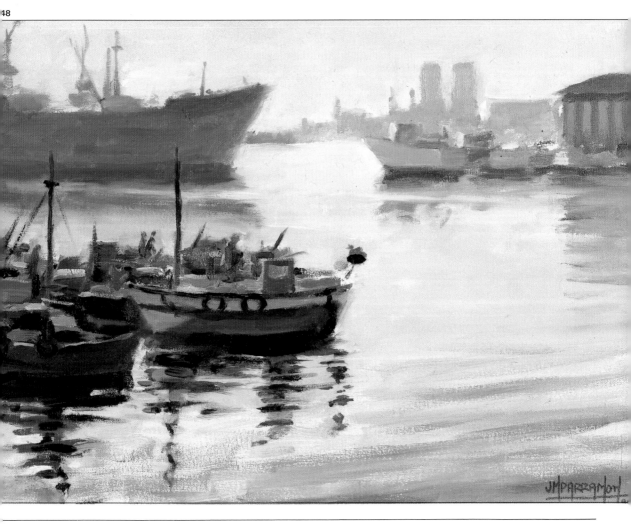

148

調和與詮釋色彩

所謂色彩的調和不過是用心中屬意的特定色彩傾向，把畫表現出來。在許多藝術大師們的作品中，往往一眼就能看出畫面的色彩傾向。魯本斯主要是以黃色、金色和紅色為用色傾向；而委拉斯蓋茲則以棕色、灰色和中間色著稱；印象派畫家們則較多樣，不過在大多數畫作上，特別是風景畫，多半是以藍色為主色。這些用色傾向或主色調之運用，並不是偶然的；它們代表著一系列互相調和的色系之組合，之所以如此是因為色彩在色相上都十分相近，例如紅和黃，綠和藍，或棕和灰（參見下表中，三種基本色系：暖色、冷色和中間色）。

很幸運地，大自然總是給予我們完美調和的色彩，也就是說，它會使所有的色彩都很自然地融合在一起，因為不論是靜物、風景或是人物，照亮我們描繪的對象的光線都是同一種類的。根據時間（黎明、正午、傍晚）或氣候（晴天、陰天）的變化，大自然會以某一種色調來「畫」。黎明時，色調可能是冷色帶藍的，而傍晚時，則是暖色帶金黃色的；陰天，多半是中間色的灰色調，而晴天時，色彩多半是明亮而生動的。

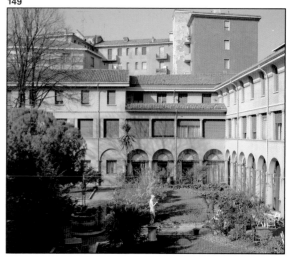
149

圖149. 以暖色為主色的景象；景物多帶有紅色或黃色。

圖149A. 暖色系由藍紫色、紫紅、洋紅、紅色、橙色、黃色和淺綠色組合而成。

149A

色系

暖色系（圖149A）

包含了下面的顏色，以紅色為主色：
藍紫色、紫紅色、洋紅、紅色、橙色、黃色、淺綠色。

冷色系（圖150A）

包含了下面的顏色，以藍色為主色：
淺綠色、綠色、翠綠、藍、群青、深藍和藍紫色。

中間色系（圖151A）

這個色系主要是以帶灰色的顏色為其特徵：

包含了以比例不均的方式將補色兩兩相混，並調混白色而成的顏色。

圖152. 帕拉蒙，《漁港海景》(Seascape in the Fishing Port)，藝術家自藏。從圖15（本頁上方）的景物轉化而來的圖象表現，色彩和造型的詮釋與實景不同，實景的顏色較傾向冷色，地平線也比較低。

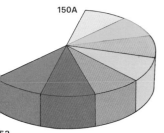

圖150和150A. 主色是冷色系中的藍色,傾向藍紫的色相。

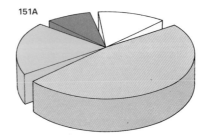

圖151和151A. 「混濁的」灰色調是這些中間色的主色。可用補色加白色來調出這種顏色。這種顏色可冷可暖,視畫面需要而定。

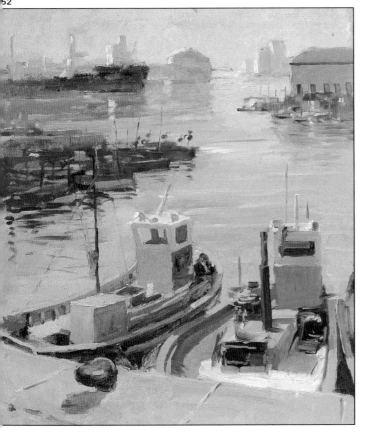

詮釋色彩

如果你想以自己的方式(包含用色和造型)來詮釋特定題材,這是非常合情合理的。不久以前,我曾到過巴塞隆納的漁港,時間是早上8點,太陽才剛升起,清晨的霧氣依舊在水面上起舞。有一、兩艘船反射著或金、或灰或黃的陽光。我覺得,整個景象瀰漫著神奇的暖色,所以我決定第二天再到那個港口去。

可是到了第二天,早上11點,我才到達港口,霧氣早已消失,太陽升得更高了,土黃色和金黃色的陽光不再;一切都變得不一樣了。就如同我所拍的照片一樣(圖150),差異是如此之大。但我還沒忘記前一天早晨的情景,所以在我的畫中(圖152),我依舊按照先前的記憶來畫,和諧的暖色,從較高的視點望去,薄霧之中,透露出可愛的土黃和金黃色。

非常重要的練習

在討論工具和練習之前，容我先解釋，這個特別的練習絕對是你學習油畫中，最重要的練習之一，理由有三：第一，在經過這個練習後，你將知道親自動手會學到更多，而不是光靠我的說明。你要自己學會如何混色和調出想要的顏色——例如，要用多少藍、紫紅和黃色，才能調出一個適當的色彩；或是當藍與紫紅和白色相混時，會產生什麼樣的效果。你應該要知道如何調色才能畫出暴風雨的天空，或是海邊小船的陰影，或是在陰影中的面龐。第二，這個練習也能幫助你了解，在自然界所找到的色彩往往較混濁，較中性，而不像色環裡的色彩那麼鮮豔；它們可能是三原色以不同比例相混而成，通常也包含白色。從這個練習中所得到的知識必能在下一個

章節的實際創作中發揮作用，那時你所用的色彩範圍更廣。

最後，這個練習也能讓你曉得用乾淨的畫筆、調色板和顏料的重要，因為如果沒有這些，你無法畫好畫。如果不注意這個指示，就可能會落入我常說的灰色的陷阱中。也就是說，當顏色混得不好時，調色板也會變得灰灰的、髒髒的。這種情況通常發生在畫筆、調色板和顏料沒有清理乾淨時。為了這個因素，我們在作這練習時，要不斷地在心中重覆這個指示：

在調色板上調色時，先調淺色、後調深色，色調要漸次變暗。

153

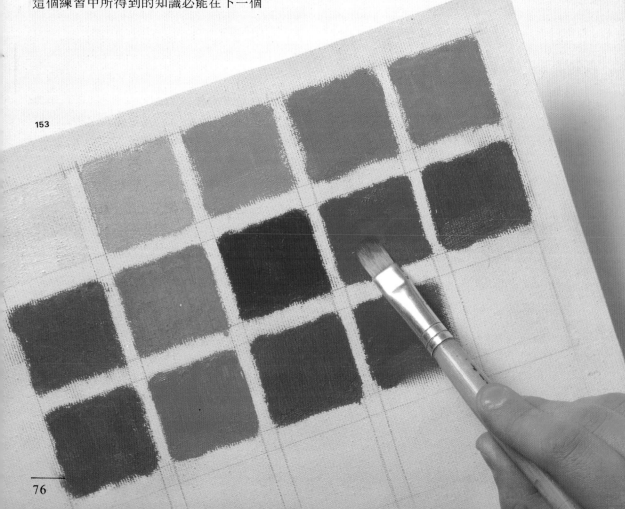

運用這裡所列的材料，你須畫出六十種不同的顏色，包括暖色系、冷色系與中間色。

先把畫布或紙板架起；然後參照第78頁上我所做的色卡樣本，用HB鉛筆和直尺把紙張分成一個個的小方塊。

選擇你所喜歡的方式來塗繪顏色，只要能作出相近的顏色即可。

你所需要的材料

顏色： 中鎘黃

普魯士藍

深茜草紅

鈦白

基底： 畫布或紙板，

約8×10英寸或18×20公分

（你也可使用相同尺寸的厚紙）

畫筆： 二支12號扁筆

調色板

溶劑： 松節油或無味的稀釋劑

抹布、舊報紙

圖154. 在下一頁所要作的練習中，我將用中鎘黃、深茜草紅、普魯士藍和鈦白，以及其他油畫的常用工具（畫筆、調色板、松節油和一張畫布或一張紙板）來製作色表。

154

圖153. 在下面的練習中，你只能用三種顏色：黃色、洋紅和藍色（以及白色）來畫一個「色表」。這些練習對色彩理論的了解十分重要。

用三種顏色和白色來畫出一系列的暖色

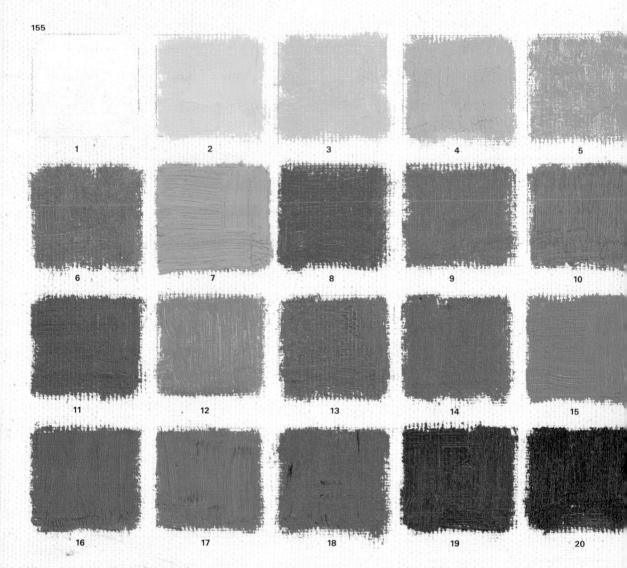

155

拿起你的調色板、畫筆和抹布，並將顏色以下列的次序擺放在調色板上：白色、黃色、洋紅和藍色。好了嗎？讓我們開始做吧！

顏色和作法

1. **檸檬黃**。調和白色和黃色，順序不要顛倒。

2. **中鎘黃**。直接把黃色從錫管中擠出，但是要先把畫筆中所存留的白色去除。

3. **暗黃**。用很少的洋紅調入黃色之中。

4. **橙色**。與前一個顏色的調法一樣，但洋紅要再多一點。

5. **濁黃**。與顏色3的調法一樣，但再加一點點的藍。

6. **淺英格蘭紅**。在前一個顏色中，加入一些洋紅。

7. **土黃**。先把筆洗乾淨。調出顏色4的橙色，再加一點點藍和白。

8. **洋紅**。只用洋紅，或者加一點點的白色。

9. **赭色**。以黃色和一點洋紅及一點藍色相調和，最後再加一點點白色。

10. **紅色**。清洗畫筆，這樣才能得到乾淨的紅色。先沾黃色，然後再加洋紅，直到你調出正確的紅色。

圖155. 這是只用三種顏色調成的暖色系。

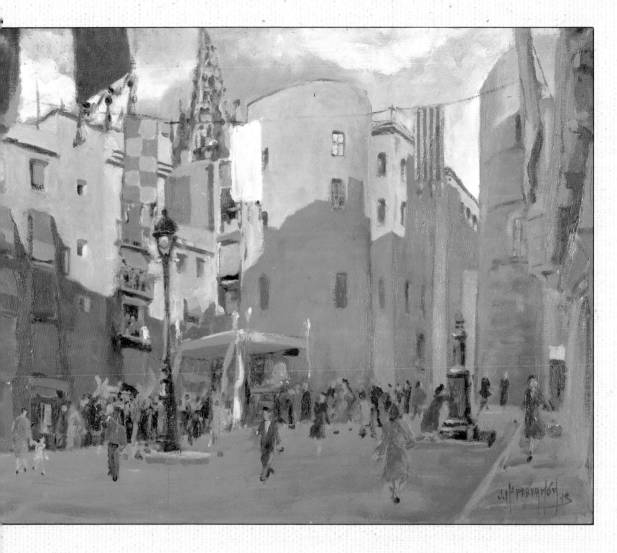

焦黃。同顏色9的方法調色，但多加
點藍色。

淺橄欖綠。同顏色7的方法調色，但
加一點黃色。

深橄欖綠。用前一個顏色再加一些藍
，和較藍色少很多的洋紅。

深英格蘭紅。與調淺英格蘭紅（顏色
的方法相同，但洋紅要多一點。不過
先把畫筆洗乾淨才行。

胡克綠(Hooker's green)。顏色13再加
一點藍色與一點白色。

中深灰。以相同比例把每個顏色調混
一起。要注意不要讓混色的結果帶有

紅色（暖色）傾向或帶有藍色（冷色）
傾向，最後加些白色。

17.深紫灰。把三種顏色調混在一起，藍
色和洋紅要加多一點。最後再加一點白
色。

18.暖深灰。與前一色的調法一致，但再
多一點洋紅。

19.紅黑。用與前一色相同的比例調混三
色，然後再加入洋紅。這個顏色只需要
極少量的白色。

20.黑。以相同的比例混合三色。要逐步
的調色，以避免偏向任何一種色系。

圖156. 帕拉蒙,《在
新廣場上的慶祝會》
(Fiestas in the Plaza
Nueva)，私人收藏,
巴塞隆納。在這件作
品中的主色無庸置疑
的是暖色系。所有的
色調都帶有紅色或黃
色。

用三種色彩和白色來畫出一系列的冷色

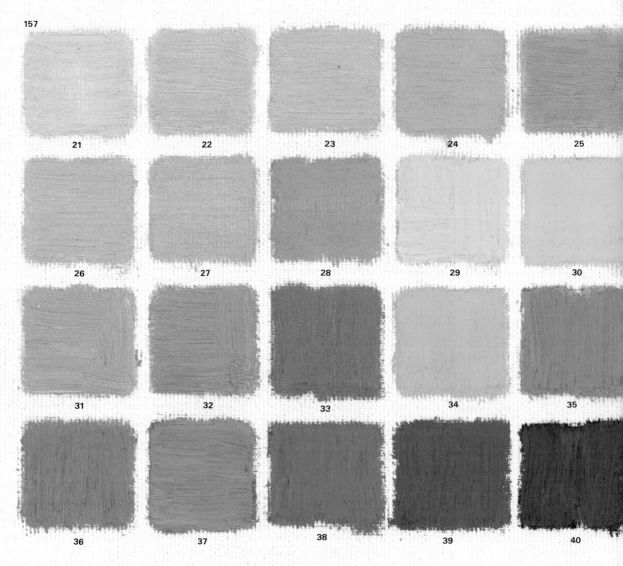

這一頁的色彩樣本代表了冷色系的顏色，你應好好地練習畫。就像你所知道的，冷色系的主色是藍色。儘管整幅畫可以都畫成藍色的，好比畢卡索「藍色時期」的作品，但最好能在一幅冷色為主色調的畫中，加入一些暖色作對比，使畫面產生更豐富的變化；反之亦然。

顏色和作法

21.淺珍珠灰。在開始畫之前，我依然要提醒你把畫筆和調色板清洗乾淨。這個顏色可用很少量的藍、洋紅和黃色相調和，再加入較多量的白色來達成。

22.淺綠。稍微洗一下畫筆。按藍色、黃色和白色這個順序調色，最後再加一點洋紅。

23.淺藍。藍色和白色相調即可。

24.淡青綠色(Light turquoise)。與前一色的調法相同，但藍色要多加一點，並加一點黃色。

圖157. 這是用中鎘黃、深茜草紅、普魯士藍和鈦白所調成的各種冷色系。

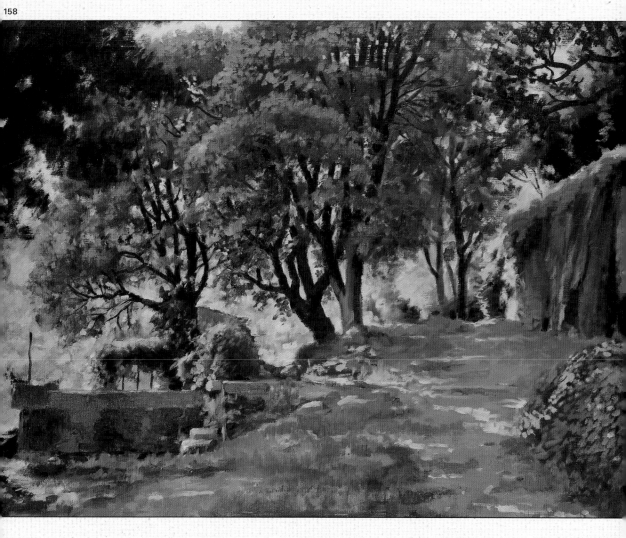

25.**土黃綠 (Khaki)**。先調出顏色22的綠色，再加一點藍色和一點洋紅。

26.**乳色或膚色**。把筆洗乾淨。調一些黃色在白色中，並加較少量的洋紅。你也可以加極少量的藍色。

27.**珍珠灰**。把筆洗乾淨。調和等量的藍、黃和洋紅，然後再加上比顏色21中更少一點的白色。

28.**中灰色**。只要把前一色再加深一點即可。

29.**鮮綠**。藍、黃、白三色相加。

30.**中綠色**。將前一色加深即可。

31.**淺群青**。藍色、白色，和一點點洋紅。

32.**中群青**。加深前一色即可。

33.**深灰藍**。將一點點黃、洋紅和白色調入藍色中。

34.**暗綠**。藍色加一點黃色。

35.**深綠**。將前一色加深，並加一點洋紅。

36.**暗藍綠**。在前一色中調入一點藍色和一點點白色。

37.**鈷藍**。藍色加白色，再加一點點洋紅，甚至加極少量的黃。

38.**深中間灰**。藍、黃和洋紅相混，並加一點白色。

39.**深紫**。藍色和洋紅，洋紅的量要多一些。

40.**深紫**。藍色和洋紅，但藍色的量要多一些。

圖158. 帕拉蒙，《卡達蘭山景》(*Landscape in the Catalan Mountains*)，私人收藏，巴塞隆納。這幅以藍綠色為主色調的畫作是冷色系的理想範例。

用三種顏色和白色來畫一系列的中間色

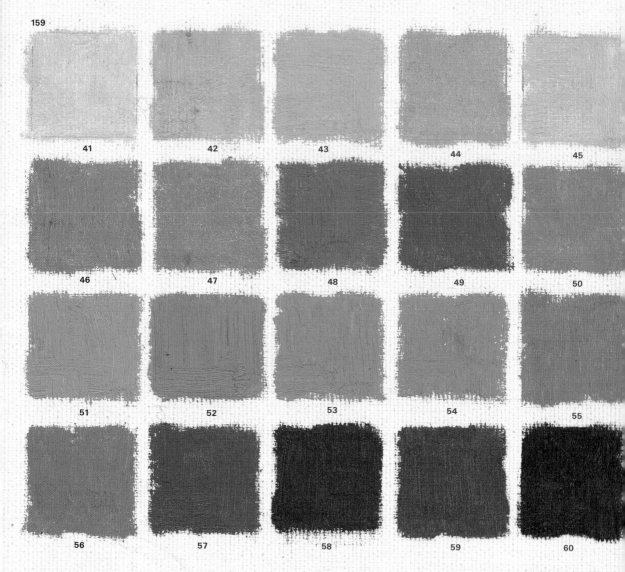

下面的色彩沒有藍色都調不出來。它們是中間色或濁色，常常是灰色調的。我們試著畫畫看，但首先要把工具清洗乾淨。

41. 乳白色。用多量的黃色和白色調混，並加一小筆洋紅和一點點藍色。

42. 土黃色。如以前一般，調和黃色和白色。再加入一些洋紅和少量的藍色。

43. 珍珠灰。用三色相調，洋紅要比其他二色少些；再加一些白色。

44. 中土黃。（先洗筆）。比42號色調更多的黃、藍和洋紅，白色則要少一些。

45. 淺膚色。（先洗筆）。同顏色41，但用較少的白色，較多的黃色和洋紅色。

46. 淺赭。在顏色44中加一點洋紅。

47. 中間綠。（先洗筆）。調和黃色、藍和一點洋紅，最後再加一點白色。

48. 淺英格蘭紅。（先洗筆）。調和黃、洋紅和一點白色，以形成紅色調的橙色。然後再逐步的加藍色，直到這個顏色產生為止。

49. 深英格蘭紅。與前一色調法相同，但不加白色。

50.、51.、52.、53.和 56.藍色調的灰色。這五個顏色是同一種顏色些微的差異所產生的結果。它們主要是以藍色和白色為

圖159. 這裡是用褐色和白色所調成的各種中間色。

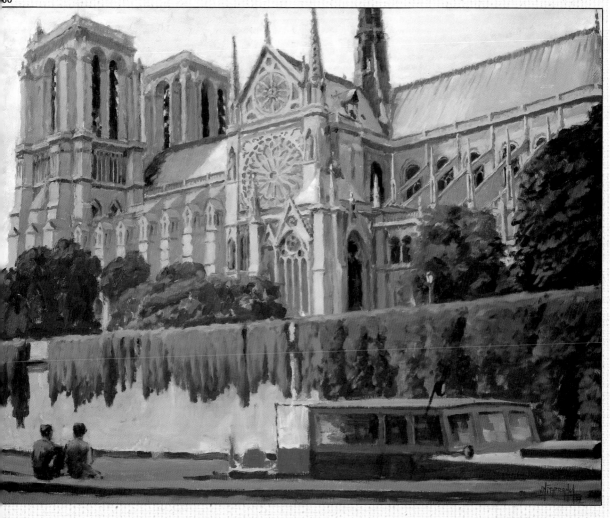

60

主色，加一點洋紅，和更少量的黃色。
先調深藍，然後再加少量的洋紅和黃色，
但要使顏色的色調漸次變暗。畫完後，
再對照一次，看需要再加一點白、紅或
黃，一直到修正為止。

54.和55.中間綠。（先洗筆）。這兩種顏色
幾乎一模一樣；前者（54）與顏色47也
十分相近。因此，我們只要重覆相同的
調色法：黃色、藍色和一點洋紅，以及
一點白色。調顏色55時，只要用前一個
顏色再加一點點的藍色和洋紅就可以了
（也許可以再加一筆黃色，但實際上它
要比顏色54稍微暗些）。

57.和58.深紫色。這個顏色非常暗，幾近

黑色。但你應該已知道如何來調出了吧？
只要調出近於黑色的灰，而不加白色，
最後再加一點洋紅調出顏色57，以及用
比顏色57更多一點的洋紅來調出顏色58
即可。

59.深灰，次黑色。小心地用三色調出黑
色，再加上一筆白色即可。

60.黑色。調法同前一色，但不加白色。

圖160. 帕拉蒙，《巴
黎聖母院》(Notre
Dame, Paris)，藝術家
自藏，巴塞隆納。在
城市風景中，常可看
到中間色為主的表現
對象。

用三種顏色和白色來畫蘋果

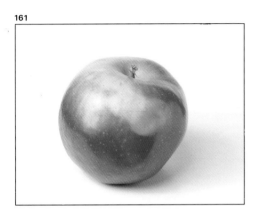
161

當你認為素描已完成時，就用固定膠把
畫面噴灑固定。

請記住這個原則：

> 油畫的底稿若以炭筆素描來畫時，
> 必須用固定液固定畫面，以避免炭
> 粉弄髒畫面。

我們可以用一顆蘋果作為我們練習的對
象。當然，你所用的蘋果可能會不一樣，
但我希望能盡量接近這個蘋果的顏色。
只要是任何圓形、多種顏色的水果，像
是梨子、桃子，都可用來作這個練習，
以不會造成太多素描上的問題，讓我們
可以好好練習油畫技法為原則。我們將
以三原色：黃色、藍、和紫紅（以及白
色）來畫這個蘋果。

首先把蘋果的形描出。用炭筆畫出蘋果
的圓形，然後用幾筆炭色表現蘋果的明
暗與色澤。接著用手指將炭色抹勻，並
使這些部分變得更暗些（圖162和163）。
用你的生命力來畫，切勿只專注於細節。
任何不想要的筆觸或顏色，可用布或頓
橡皮擦去。

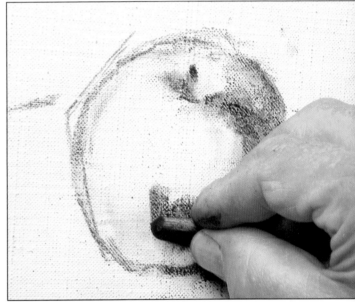
162

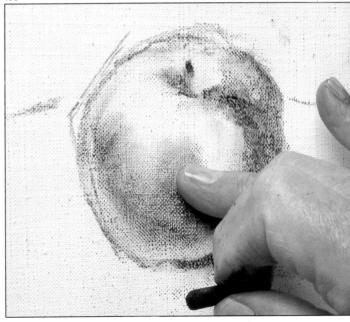
163

圖161. 這個蘋果是
我們所要表現的對
象，我們只用中鎘黃、
深茜草紅與普魯士藍
（還有鈦白）來畫。

圖162. 先畫出蘋果
的形，它的輪廓（你
還記得那個球體嗎？

蘋果的輪廓和球體的
形狀是同樣的）。現在
用炭筆的側面來把蘋
果的暗紅色面畫出。

圖163. 用炭筆作素
描時，變化和控制調
子的最佳辦法就是用
指尖塗抹。

現在，我們即將開始畫，但首先我建議你可調些普魯士藍、深茜草紅加鈦白與中鎘黃試驗看看。這樣，你便能知道前兩種顏色有什麼特殊的力量。把白色放在調色板的右上角。然後往左依次放黃色、洋紅和藍色。用12號筆，並在調色板中央放一點白色，然後加一點——只要一點即可——普魯士藍。現在把畫筆弄乾淨（用手指把顏料擠出，用報紙把殘餘的顏料吸掉，再用松節油與抹布重覆這個動作）。 現在再用一點白色和洋紅色相混；再將畫筆弄乾淨（或將12號筆改成8號），再把藍色、洋紅與黃色一起調和。在調色時，你就可察覺到這個顏色的混色力，並且應如何小心地混色，以適量的色彩比例來混色。

現在開始畫。看圖164，從左到右，我分別調了黃色加洋紅，接著將黃色塗在中央，然後在右邊塗洋紅，但不加白，也不加松節油。我採取厚塗的方式，顏料幾乎是直接從錫管擠出就塗繪在畫面上。

再看圖165：用普魯士藍加洋紅，以製造出棕色調的顏色，再加上深洋紅來表現陰影部分的色彩。

164
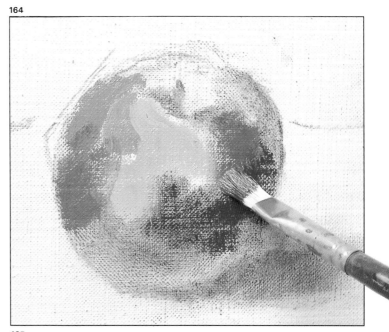

165
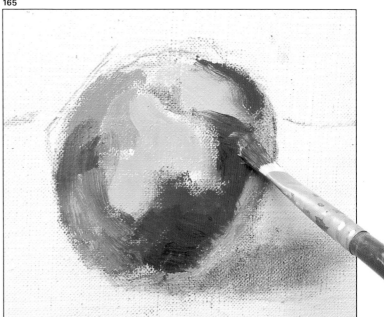

圖164. 我用固定噴膠把素描上的炭色固定住。第一筆上的色彩用幾乎不調任何溶劑的純色來畫。接著畫陰影部分，炭筆素描上，可以清楚地看到哪裡是亮面、哪裡是暗面。

圖165. 現在我開始用畫筆作混色，添加洋紅，並加一筆藍色在洋紅與黃色的調和色中。

畫蘋果：第二和第三階段

繼續進行我們的蘋果繪製，先用黃色畫上方的部分，然後用洋紅在邊緣處把輪廓描繪出；再用黃色把洋紅的部分修整。現在畫蘋果上方的凹渦（圖166A），用一點藍色把洋紅變得較暗些，它的三角凹渦可用側筆的方式來畫出。最後，再用手指來把漸層和混色效果作出，但不要塗抹得太勻，蘋果表面上某些肯定的筆觸還是要留下來。調和三個顏色，再加多量的白色以製造中灰色，這個顏色再加一筆藍色就會變成較冷的珍珠灰。現在把這個顏色塗在蘋果的陰影上（圖167）。

圖168顯示這個階段畫面所呈現的狀況。畫面已接近完成。最後，亮光用白色點出，執筆方式要用手掌握住筆桿，這樣才能控制筆觸。

下一頁中（圖169，170和171），你可看到畫面完成的最後過程，背景先以淺灰色塗繪，然後用藍色調的黑色筆觸在蘋果底部的陰影部分描繪，而蘋果的蒂則以三種顏色相混的棕黑色來刻劃。當我完成這幅時，我花了一段很長的時間來回地仔細端詳蘋果和這幅畫。正當我坐在那裡看畫時，我太太進了畫室，站在我身後，並觀察這個情景。

「如何啊……?」我說，我想徵求她的意見。

「這個嘛……」

她不喜歡它。她說它的主題過於單調貧乏，我應該多畫點東西在裡頭。我向她解釋說，它只是一幅油畫範例，要證明用三種顏色也可以作畫的。

「啊，我懂了！我正要說！」接著，她以篤定的口吻說：「我看你用三個顏色來作的畫並不成功。」

然後，她從地板上拾起一條髒抹布，並離開畫室。

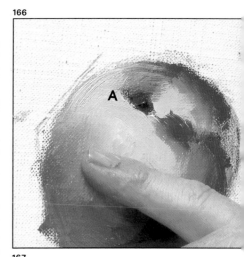

圖166. 畫油畫時，也可用手指來畫。這種方法可以應用在對象的小部分上，用以混勻二種顏色。

圖167. 現在我要開始處理蘋果的影子。用藍灰調的中間色來上色，這個顏色帶冷性，可襯托蘋果的暖色系。

圖168. 背景部分我用非常淺的灰色來上，近乎白色，以便於凸顯水果色彩的飽和度。請仔細看蘋果上的亮光：是一筆純粹的白色。

圖169. 為使蘋果能呈現出放在桌面上的感覺，我刻意將最靠近它底部的陰影加深。

圖170. 畫重要的小細節時，可用有細筆尖的小畫筆來畫。

圖171. 這是最後的完成圖。

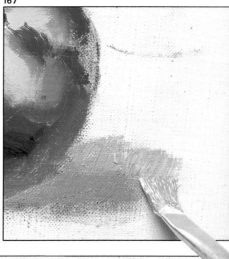

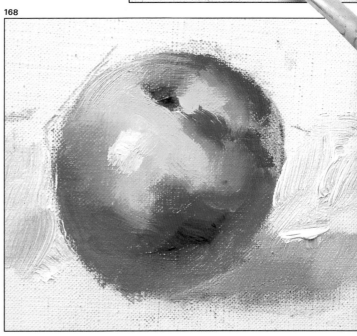

169

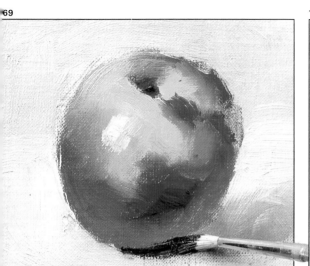

170

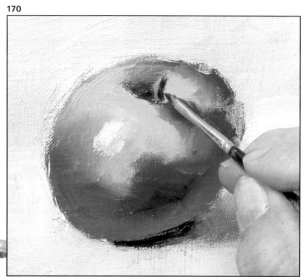

171

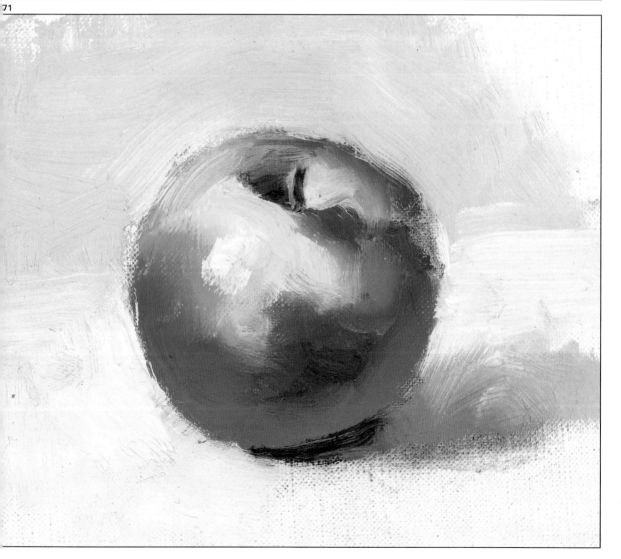

用三種顏色和白色做一次有說服力的示範

我的太太瑪麗亞 (María) 懷著不以為然的神情離開了畫室。當然，親愛的讀者們，我也不必再向你證明什麼了。可是……調色板中還有足夠的藍色、洋紅和黃色。我再擠出一些白色在調色板上。然後，我把畫室的鏡子放在我面前。接著，不浪費一分一秒地，我拿了一張新的畫布，並開始起草一張畫像——反射在鏡中的我的臉。

不必卻步，沒有任何人能阻止你作類似的試驗。你或許還欠缺經驗，但你可藉著反覆練習、不斷作畫來獲得它。也許你還未將調色的技法全部學會，但你可以翻開第92頁作練習。到本書的最後，你能學會更多技法，並和我一起畫一幅靜物畫。不必因為這樣就不敢嘗試，從做中學。因此，為什麼不畫呢？現在就

開始吧！

「瑪麗亞！」

距離先前和我太太的談話已過了數小時。她再度進來畫室，並站在我背後。

「用三個顏色畫的。」我在她說話前先告訴她。

她端詳著我的調色板和我剛作好的畫，說道：「看起來不大可能。」

在一段很長的靜默後，我想我得到了她的讚賞。

「是的，它很好，」她說：「但是……」

「什麼？有哪裡不對嗎？」

「你的頭髮比較少，且前額的皺紋更多。」

她要步出畫室前，回過頭來對我微笑，並說：「你看起來比畫中的人老多了。」隨後，她就關上房門，走了出去。

圖172. 一開始畫自畫像時，我用一支畫筆和藍色顏料並調和一點洋紅來畫速寫和起草的素描稿。

圖173. 這是用印象派手法所作的直接繪畫。從一開始時，形式和色彩就很和諧地融合在一起。

圖174. 這幅畫只用了三種顏色；我也不需要更多的顏色了。但結果是頗具說服力的，不是嗎？

圖175. 這是我在作自畫像時，調色板所呈現的樣子。誠如你所看到的，這裡的許多顏色都是以三原色：黃色、洋紅和藍色，還有白色，所調成的。

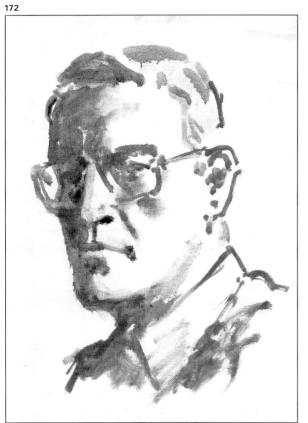

172

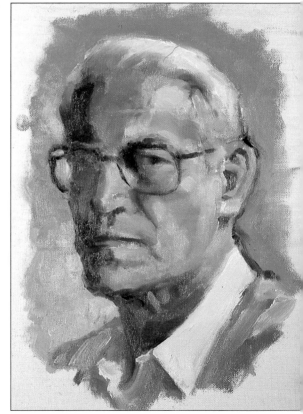

173

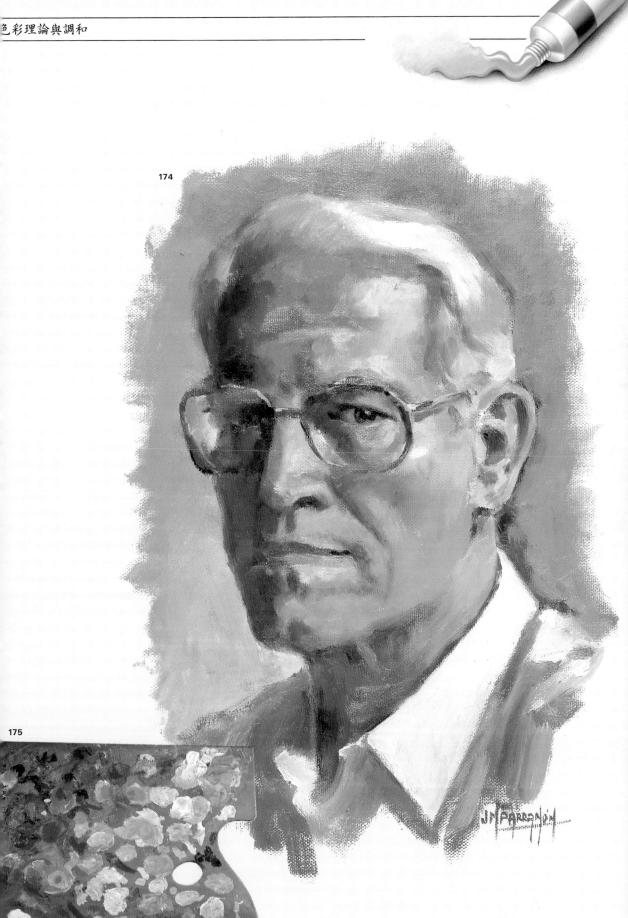

174

175

我們已經進行到本書的最後一章，在本章，我們將
詳加解釋如何開始創作一幅油畫。你將發現一些油
畫的技法如「直接畫法」(alla prima)和「階段畫
法」。我們也要來看看「鄰近色對比」，還有畫家如
何用對比來表現物體的高亮處。這是很實用的一章，
也是前幾頁教授內容的摘要，先從家中找尋物件來
描繪，再看看如何來照明，和如何安排理想的構圖。
最後，你可隨著我所作的示範，一步一步地，用所
有的色彩來把對象畫出來。

油畫創作

繪畫主題的選擇和構圖

177

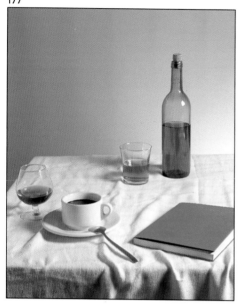

178

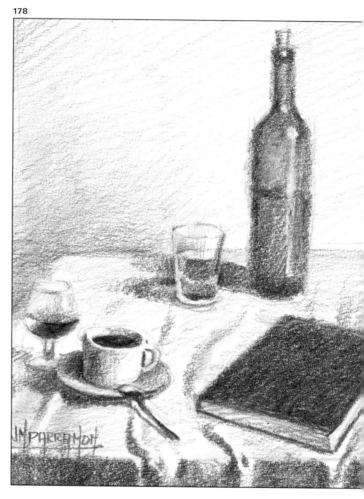

現在，讓我們用所有的油畫顏色來練習表現一個主題。我們選擇了靜物讓你能在家裡作練習。你能獨自作畫，沒有時間的限制。只要遵循著說明步驟和圖像指示來作即可。

這幅我們將一起畫的靜物畫名稱叫做《午餐後》(After Lunch)。你看，我們常在家裡吃完午餐時，啜飲一杯咖啡，而我就在想，那時會有哪些東西留在桌面上：一杯咖啡、一杯白蘭地、一瓶白蘭地、一瓶紅酒、一杯午餐用剩的紅酒和一些水果。這是一個用來作畫的理想題材。有一天，我的太太和我吃完了午餐，就坐在餐桌旁，聊了起來。

「等一下，」我告訴瑪麗亞，「先別急著收拾桌子，我想畫張速寫。」

接著，我拿著工具回到餐廳，決定在桌面上再加一本紅色封皮的書，就把它放在咖啡杯旁（圖177）。然後，我畫下了圖178中所示的一幅速寫。我很喜歡這個心血來潮的構想，於是就決定在當天下午用油畫來畫它。誠如你所見到的，我把紅酒杯除去了，也把紅酒酒瓶換成了

白蘭地酒瓶。「還不錯，」我想，「但是還缺少一些東西。」

因此，我開始研究主題性的結構，將組件更改，思考這些內容應可作為本書最後一章的最佳練習。下面，就是這個思索發展的過程：

圖180。構圖的第一個研習：我把紅色書本拿開，改放咖啡壺和蘋果在桌面上。你覺得怎麼樣？好，就某個層面來說，我們已製造了一個更有趣的主題。裡面的組件更多，但是瓶子、杯子、咖啡壺和蘋果，都可以成為獨立的結構群，這會分散畫面整體的統一感。

圖181。第二個研習：我把咖啡壺挪走，換成一些水果；但……不行；現在又太

圖176.　（前二頁）靜物的細節。我們們在下面幾頁中，一步步地實地繪製。

圖177、178和179. 這裡是《午餐後》(After Lunch) 這幅畫的構圖習作：一張包括了紅色封面書籍的靜物照片；一張鉛筆素描，以及一件我把玻璃杯捨去，把紅酒酒瓶換成白蘭地酒瓶的油畫習作；效果並不理想。

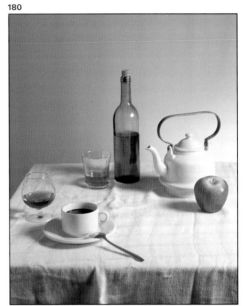

180

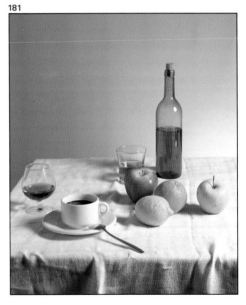

181

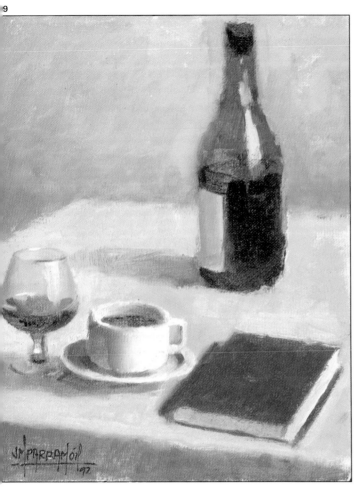

圖180和181. 第二和第三構圖：我再把紅酒酒瓶與玻璃杯放回桌上，並加上一個咖啡壺和蘋果。原則上，這個構圖呈現了「過多的變化」。在圖181，我把咖啡壺拿走，並改放一些水果；但現在的構圖則又呈現了過度的統一感。

統一了。水果聚在一堆，缺乏次序和節奏。檸檬、紅蘋果和酒杯所形成的直線太單調，沒有變化了。

先讓我們了解一下「統一」與「變化」這兩個詞在構圖藝術中所含的意義為何。

希臘哲學家柏拉圖曾經被問到構圖的藝術中包含了哪些要素。柏拉圖回答說：**「構圖是在變化之中求得統一。」**（也可以倒過來說：在統一中求變化。）第一個構圖研習中（圖180），變化太多；咖啡壺和水果分散開來，使畫面形成另一個焦點，這促使觀者的視線移轉到咖啡杯和酒杯。

和前一個構圖相反，第二個構圖研習中

（圖181）：瓶子、玻璃杯、水果等物製造出規則化的統一感，而顯得過度單調。這個情境缺乏變化——也就是多樣性。誠如偉大的老師吉東(Jean Guitton)曾說的：「構圖是尋求一種均衡感，一種適當的比例，藉以呈現美感。」

讓我們繼續研究。

構圖和詮釋

182

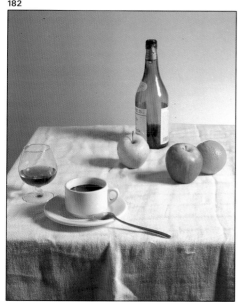

183

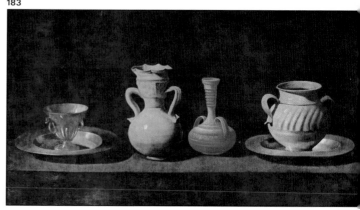

圖182。 第三個研習：我又把紅酒酒瓶換成白蘭地酒瓶；它比較小而且較有特色。把紅酒酒瓶和玻璃杯拿開。在黃蘋果的前面我放了一顆紅蘋果和一個柳橙。接著我把咖啡杯和酒杯移到桌邊。我將構圖的邊框往下移，這使得桌布垂下的陰影部分變得較顯眼些。這樣看起來好多了，兩個結構群間的距離縮短，但是……

我想起了蘇魯巴蘭在普拉多美術館裡的著名靜物畫，畫面中的主題和構圖是由一系列並排在桌上的陶壺所構成，是從前方直視的角度看過去的（圖183）。這個聯想使我想到我所畫過的一幅畫，也是一幅為我的書而作的靜物畫，畫中描繪了一些水果、一杯啤酒，和一個銅製的器皿；它們也是以直線方式安排在桌面上，如此的構圖，使得桌布被轉換成主角（圖184）。想起這幅畫的構圖，我開始了第四也是最後的一個構圖研習。

圖185。 第四個研習：我讓酒瓶的位置保持不變，前面擺著水果。然而，水果的擺放順序改變了，我把它們改成色彩

對比性更強的配置方式，黃蘋果放在兩個紅色調的水果之間。我再把酒杯和咖啡杯往後移，和水果形成一條高度相同的線，成為畫面的前景，接著，我想把框架降低，讓描繪的對象的位置提高，也使桌布的重要性提高，然後再製造一些皺摺的效果。這便是最後的構圖。

是否每次作靜物畫的構圖時，都要這樣再三地考慮和修正嗎？答案是肯定的。在上個世紀末，畫家勒・拜耳(Louis Le Bail) 就曾親見塞尚作靜物畫構圖的情形。他說：「首先他把桌布鋪在桌上，然後他要花一段時間研究皺摺應如何製造。接著，他將桃子放上去，不斷地更改它們的位置以尋求最佳的色彩對比效果：如綠色配上它的補色紅色，黃色配藍色等等。以相當多的時間，他不斷地更動它們的位置、角度，……甚至用投幣的方式來決定它們要放在哪一個位置。」 我們可以想見他是多麼熱誠的投入工作啊！

現在讓我們討論你應當如何來詮釋眼前的東西：當你要選擇或架構一個主題時，你應該要觀察研究並運用你的想像力。德拉克洛瓦曾寫道：「我的畫不見得都是真實的描繪：藝術家若是只會再現自己的素描，就絕不能使他的觀者感受到

圖182和183. 現在在（每）一個不同的嘗試和（……）的改變。我把白蘭（地）酒瓶放回桌上，又（……）一些水果移開。突然（之）間，普拉多美術館（裡）蘇魯巴蘭的那幅（著名）《靜物》(Still Life)，（它）就在腦海中浮現

4

185

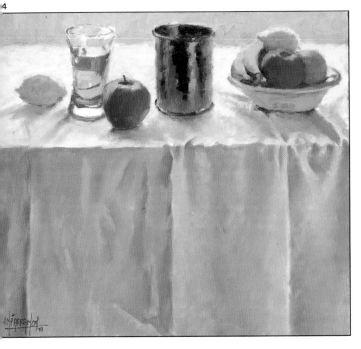

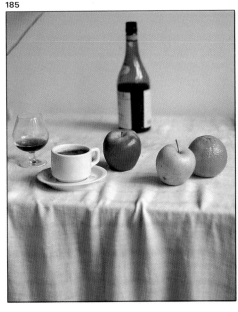

圖184和185. 對蘇魯
巴蘭那幅畫《靜物》
的記憶使我聯想起我
曾作過的一幅靜物
畫，表現的主題和構
圖都受蘇魯巴蘭的影
響，但我讓桌布的重
要性提升。以這些作
品為基礎，於是我確
定了最後的構圖（圖
185）。

活生生的自然。」 事實上，偉大的藝術
家們（如提香、魯本斯和拉斐爾）以及
現代的畫家們（莫內、塞尚、梵谷……等
等）從未照著對象依樣畫葫蘆。他們成
功的要訣就在於他們的創造力，經常會
運用記憶、想像和個人的詮釋。

心理分析學家費雪 (Fischer)，在他的著
作《藝術和共存》(Art and Coexistence)
中，討論想像與創造力的關係，特別強
調他所謂的詮釋的三位一體；簡而言
之，就是「再現的能力、結構的能力和
創造性的想像」三者。費雪發展出這些
觀念，並說明當藝術家凝視著對象時，
其他見過的和記憶中的影像，它們的造
型和色彩效果往往會在心中浮現。那可
能是黃昏的一個意象，也可能是梵谷的
畫，或是一部維斯康提(Visconti)的電影
……等等。如此的再現形式讓藝術家有
自由幻想和獨特巧思的空間；它們使觀
念取代了以前真實的地位。接著藝術家
就能把他肉眼所見的和他心眼所「見」
的結構起來，並在真實與記憶之間找到

一種統合；他探求新的可能性……並創
造。

也許費雪的觀念並不是很清楚，雖然它
很值得用心研讀並付諸實現，但畢竟相
當抽象。下面是一個簡單而具體的規則，
在詮釋和表現藝術時，確實能發揮作用：

> 詮釋主要的意涵是加強、簡化和去除
> 的過程。

根據作家羅特(André Lothe)的說法，藝
術家能夠並且必須將這三個因素付諸實
踐，「即使他們面對的只是線條、色彩、
色調和造型的問題」。

就這個觀點，仔細看我們用來構圖的對
象，我想酒瓶右側的標籤和瓶頸上的標
籤都可以除去了。我們可以把前景中的
桌布色調降低，也可把水果的色調變暗，
減低對比性。同時，為了強調和平衡背
景的調子，我們也可以將右側加亮而左
側變暗。這些構思在我們作畫時，都會
不斷在心中浮現。

如何開始

你如何開始畫一幅畫？要先作素描稿還是不作任何草稿直接作畫？

瓦薩利，西元1511年生於弗羅倫斯的亞雷佐 (Arezzo)，在他的著作《藝術家傳記》(The Life of Artists) 中，解釋提香和威尼斯其他藝術家是「沒有先作任何起草的素描稿就直接上色作畫」。

米開蘭基羅、達文西、拉斐爾、魯本斯、林布蘭、大衛(David)、竇加(Degas)和達利 (Dali)，這些過去和現代有名的藝術家，他們在作畫之前都要畫素描稿。啊，不過據說「委拉斯蓋茲作肖像畫之前並不作素描稿，他甚至連輪廓都不描繪。他一開始就用『直接畫法』作畫」。我們知道索羅利亞 (Sorolla)「一開始是先用一些點、線把畫面上的基本造型先架構出來」。而梵谷在一封寫給他弟弟狄奧(Theo)的信中則提到：「我喜歡一開始就用畫筆來起草畫面，而不用炭筆來打稿。我深信以前的荷蘭畫家們從開始作畫到完成都是用畫筆來畫的。」

總結這些觀念，藝術教師和藝術評論家瓦鄒德 (Waetzold)，也是《藝術與你》(You and Art) 一書的作者，他說得很有道理：

> 畫家並不是先看到造型，再看到色彩的，而是一開始就同時看到了造型之中有色彩，色彩之中有造型。

這正如梵谷所說的：「不要填色。」

但是，填色的動作是很自然的，先描繪主題，再上色，是經常被採用的方式。作畫之前所作的素描稿通常是用炭筆作線條勾勒（圖186）；也可用炭筆作明暗的變化，並用手指暈塗。也可根據主題，用灰色、藍色或赭色的顏料加一些松節油來作素描稿（圖187）。好了，現在作畫之前，還是先作素描稿。等你較有經驗以後，你就可以和提香、索羅利亞和梵谷一樣，一開始就直接作畫。

圖186和187. 一個專業的藝術家開始畫可能是直接作畫，許多藝術大師仍然先畫素描稿之後再畫。當你開始學習畫時，最好也能先素描稿再作畫。你以先用炭筆簡單地繪出線條，或是用畫筆和以精油稀釋顏料來打稿。或者不勾勒線條，而專於捕捉明暗的變化。

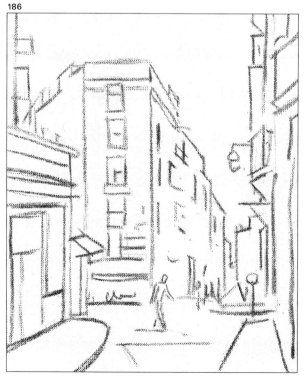

186

187

從哪裡開始

圖188和189. 該從哪裡畫起呢？先從暗調或陰影部分開始，因為它們可提供一個參考點，讓你能夠藉著比較和對照的方式來解決其餘部分的色調和色彩。此外一開始就應把整個白色的畫面儘快填滿顏色，這樣才能避免對比錯覺的產生。

我一開始總是先畫陰暗的部分（圖188）。這並不是我的創見；我是從德拉克洛瓦和柯洛(Corot)那兒學來的，他們在手稿中曾特別建議：

> 當開始一件習作、畫作或素描時，我認為先從最暗調的部分開始是十分重要的。
>
> ——德拉克洛瓦

> 畫畫時，首先要解決的是描繪；接著是明暗，然後是色彩。
>
> ——柯洛

好，先處理明暗，從最暗面下手。先把空間感製造出來，並解決對象的結構問題，而最重要的是，你可經由比較的方式，來獲得對象初步的正確色調和色彩

（圖189）。除此之外，我也從另一位偉大的印象派畫家那兒學到另一種重要方法：

> 我作畫時，總是先畫天空。
>
> ——希斯里(Alfred Sisley)

當然，希斯里就像其他藝術家一樣，為了要避免錯誤對比的形成，當務之急就是先將畫面填滿，你瞧，當畫布的空白過多（圖188），而你卻用一個非常確定的顏色來畫某一個部分，當再處理背景時，你所感受到的色彩就會被對比的錯覺所影響。下面，我們將針對這個問題作更多討論。

總之，開始作畫時，有兩種方法可以入手：第一是先畫暗面，而畫面上占有面積最大的部分（天空、背景……等等）不是最先畫就是最後才畫。

188

189

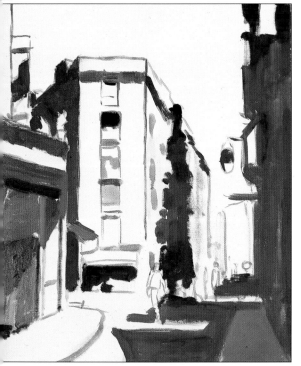

對比

前一頁中，我們提到開始作畫時，最好先把畫布白色底的影響因素去掉，我要強調它的必要性，這樣才不會造成色彩對比的錯覺。這種對比錯覺的第一種形式就是鄰近色對比原則，也就是：

> 當一個顏色被比它更亮的顏色圍繞時，會顯得比較暗。

這種效果可以在魯本斯所作《三美神》(*The Three Graces*)的剪影圖中感知到，這裡印出《三美神》剪影在白底和在黑底上的效果（圖190和191）。如果你這兩張圖一起看，你將會發現，雖然它們的彩度和明暗度都相同，但剪影在白底上要比在黑底上顯得更暗、彩度更低。

從圖192上，我們可看到一種因鄰近色對比而衍生出的色彩的殘像 (successive color costs) 的奇特現象。在照明充足的條件下，只專心注視圖192的三個第二次色紅、深藍、綠色的方塊，至少30秒後，

將視線移到畫面的上方空白處，你會看到三個它們的補色：淺藍、黃色和紫紅色的方塊出現（實際上，你會看到這三個顏色之發光形象）。 在下面兩幅綠檸檬的圖片中（圖193和194），你可見到另一個鄰近色對比的例子，同時看到一種稱為補色效應的現象，這種現象可用德拉克洛瓦的話作印證，他說：「我能用混濁的色彩來畫維納斯嬌美無比的身軀，只要背景色能襯托這個色彩即可。」這種現象是以下面的方式運作的：注意看黃色背景上的檸檬，大約看半分鐘，然後再看藍色背景上的檸檬。後者會呈現出些微偏黃的傾向，反之亦然。

最後，在葛雷柯的畫作《復活》(*The Resurrection*)中（圖195），你可見到我所謂的激發性對比 (provoked contrasts)，或是高反差對比的錯覺。在談到如何畫靜物畫時，我們會再進一步深究這個問題。

圖190和191. 鄰近對比法則:「圖像周圍的顏色愈深暗，圖像的顏色就會顯得愈亮，反之亦然。」魯本斯《三美神》的剪影證實了這個法則。

圖192. 色彩的殘像效應:如果你凝視紅、深藍和綠色方塊30秒左右，然後再看上方白色部分，你將會看到方塊的補色。

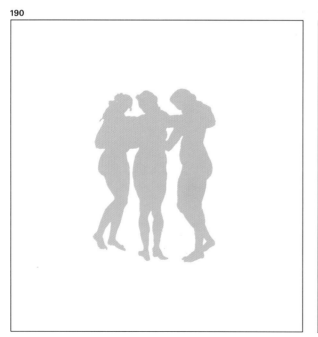

190

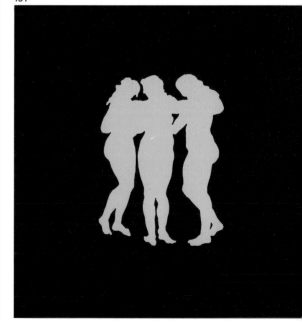

191

195

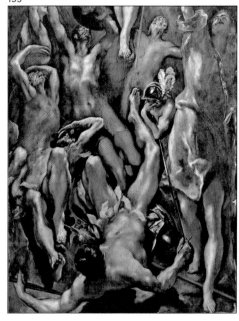

圖193和194. 補色效應：如果我們凝視黃色背景上的綠檸檬一段時間，再凝視藍色背景上的綠檸檬，就會覺得後者有明顯偏黃的傾向，反之亦然。

圖195. 底歐多科普洛斯 (Doménikos Theotokópoulos)，也就是葛雷柯(1541-1614)，《復活》(局部)，普拉多美術館，馬德里。刻意製造的對比效果可強化造型，這個技巧常被藝術家運用，就如同葛雷柯在這幅畫中所作的。

194

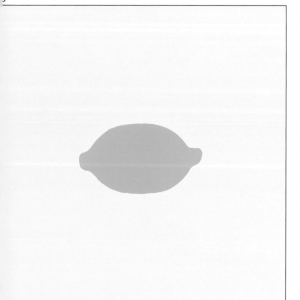

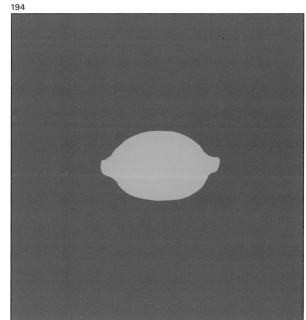

直接作畫的油畫技法

除了用調色刀作畫的技法之外（本書中無法提到這個技法，因為畫筆的使用已經無法充分介紹了）， 還有兩種常用的油畫技法：直接畫法（或快速畫法）和階段性畫法（或稱間接畫法）。

繪畫史上第一個徹底實踐直接畫法的是印象派畫家，這是因為他們想畫出「第一印象」， 而他們也成功了。為了要捕捉到靈感，他們會用幾個小時或花一個早上的時間，同時作好幾幅畫。「是的，我在二個鐘頭之內就把這幅畫畫好了。」 印象派畫家惠斯勒(Whistler)會向任何懷疑他能力和直接畫法效果的人說這句話。但他會繼續說：「但我在能以二個鐘頭完成一幅畫之前，已練習了好幾年了。」

圖196至199是很好的範例，從中可看到這種技法的逐步發展。這幅畫是我在11月時，到庇里牛斯山(Pyrenees)所作的寫生，這地方靠近法國的邊界。天氣非常冷！我大概花了二小時寫生，然後再用一小時在畫室裡完成它。

我所用的技法正是著名風景畫家柯洛很清楚地在他的手稿中所陳述的：「從經驗中，我知道先作一幅簡單的草稿是很有用的，並且：（容我強調下面的文字）

> 在一開始就儘可能的掌握畫面的整體，以此為目標，逐步完成它。如此，畫面上就不需再多做處理，因為畫面已經充滿了色彩。

然後他做了以下的評論，而這段話本身就是一門課：「我發現以初始的感覺去處理任何事情，都較自然，較令人滿意，而且這樣做經常能給你出乎意料的驚喜。從另一個角度來說，一再反覆處理——也就是在先前畫過的部分補筆或修改，往往會破壞剛作畫時的感覺，還有

破壞畫面的和諧和色彩。」

我把柯洛的這門課和這幅使用直接畫法的畫作製作過程介紹給你，期望你仔細地閱讀伴隨著圖片的相關文字。它們概括了柯洛和他的後繼者——印象派畫家們慣用的技法：直接畫法。

圖196. 第一階段用炭筆作速寫，將題的主要形態和佈處理好。

圖197. 第二階段「填滿色彩」。背景的山用明確的色調表現。而背景中樹的色調和顏色雖只速寫的方式簡單地畫，但卻能忠實地達。

196

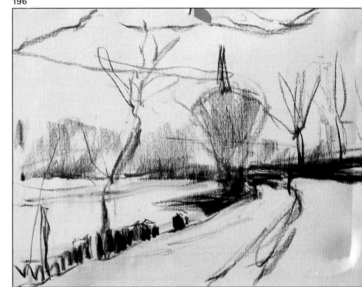

197

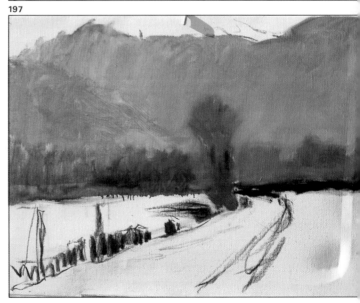

圖198. 第三階段：
就像義大利人常說
的：「該怎麼做，就怎
麼做」，因為我們採用
的是直接畫法。也如
同洛曾經說過的：「作
畫，就應一氣呵成，
畫布一旦填滿了，就
沒有多少需要再作處
理了。」

圖199. 第四和最後
階段：中景和遠方的
樹，還有前景左邊的
樹，都是在鄉間直接
寫生的。我拍了一張
全景的照片，回到畫
室後，繼續把前景樹
的受光邊緣畫出，並
修正小徑的透視，還
有把小徑右方的石板
畫出。

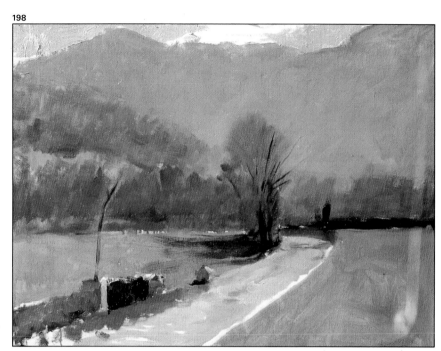

198

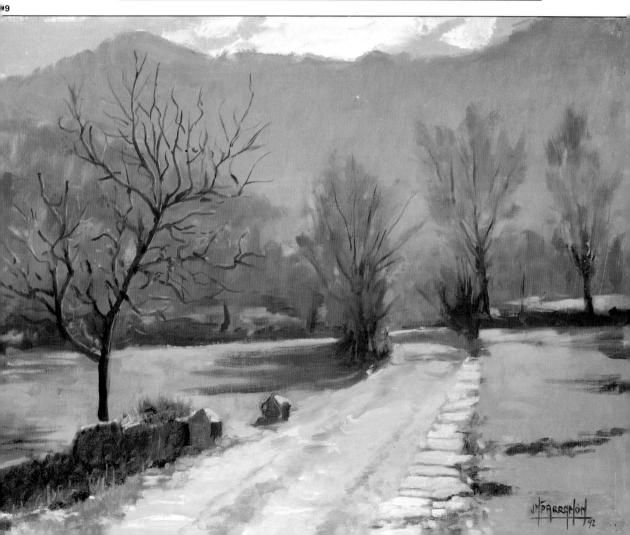

階段畫法

圖200. 起草的速寫:
決定了主題「向貝多
芬致敬」後,我作了
一幅習作,如你所見,
這幅畫我用暖色調。背
景,以及貝多芬像的
灰色陰影,都有一種
奶油色的暖色傾向。

圖201. 第一階段
(第二天):完成習作
後,在開始畫作的第
一階段之前,我研究
了每個構成要件的位
置,並作出一個更確
定的構圖。一開始時,
我仍和習作一樣使用
呈現和諧的暖色調來
架構畫面。你可見到
用松節油稀釋得很薄
的顏料。

除了起草的速寫之外,我是以三個階段
來完成《向貝多芬致敬》(Homage to
Beethoven) 這件作品的(繪畫是我的專
職,而音樂則是我的嗜好)(圖200)。
現在請仔細看《向貝多芬致敬》這幅畫
在三個不同階段中的狀態(圖201、202、
203)。你可以發現,這個處理過程與前
兩頁所提出的直接或快速畫法完全不
同,它是以一個階段、一個階段的步驟
來處理畫面,目的是想畢其功於一役;
畫面在處理過一次後,會再不斷地重新

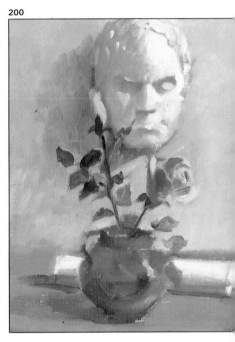
200

圖202. 第二階段
(再過一天):我用了
新的顏色使畫面呈現
不同的和諧感,造型
也整理得更清楚了。
背景(藍綠色取代了
乳色)和臉部投影的

顏色變化(冷色取代
了暖色),更能充份地
襯托出玫瑰、花瓶與
桌面的和諧效果。這
個對比效果是運用互
補色並置來達成的。

201
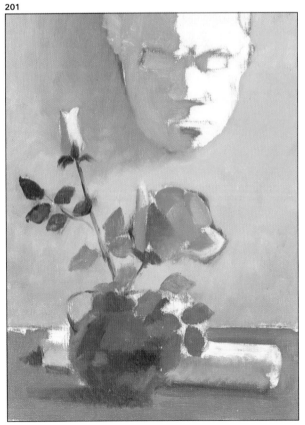

202
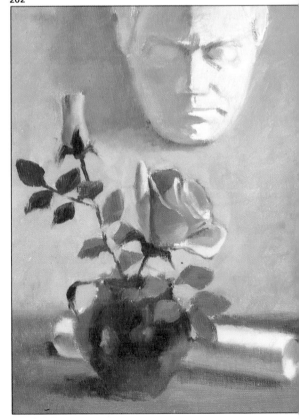

哺筆、上色、修改，也就是階段性的處理。

艮明顯地，你可見到背景色改變了（尤其是第一階段和第二階段的顏色），還有貝多芬像、花瓶、玫瑰和葉子等等，儘管非常的細微，但顏色和造型都不一樣了。

在剛開始的階段，通常都會用較薄的顏料，以松節油稀釋並一層層地上色。而在後面的階段，則可用較多較稠的顏料上色，甚至作乾擦和厚塗。這個技法正是肥蓋瘦(fat over lean)觀念之運用，這個原則在下面幾頁的文字敘述中，會再進一步作說明。

圖203. 第三和最後階段（再過二天之後）：誠如你所看到的，在最後階段時，形體已真正地被重新再造過，保持著前一個階段所決定的顏色。畫面變得更厚實，也更加清晰、完整。整張畫面都經過一再的整理和修正。這正是階段畫法的特色。

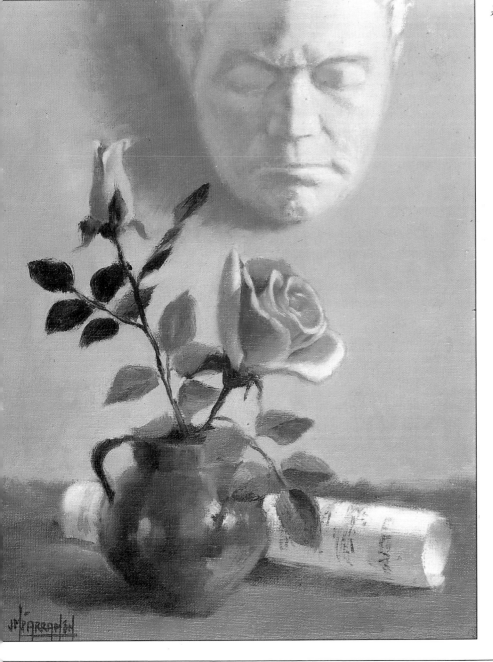

用所有的顏色來畫靜物畫

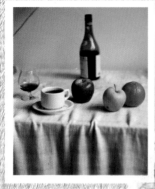

204

圖204. 這是我們在
第95頁上所安排的一
個構圖。

圖205和206. 首先,
我們先作一幅用三角
形作基準線的素描——
用淡淡的炭色來勾勒
形體,這樣可方便作
修改(圖205),接著,
再開始加深炭色(圖
206)。

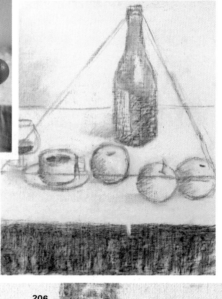

205

現在我們開始要用所有的顏色來畫了!
這是我們描繪的對象(顏料已備妥在調
色板上了,我所用的顏色與第37頁上的
完全一樣,你可以參照上面的顏色和排
列方式來擺放油畫顏料)。

我正在觀看這些對象,並在我腦中作構
圖,思索酒杯和柳橙旁邊應該留多少空
間、白蘭地酒瓶上下應留多少空間、以
及垂掛的桌布要畫多少。我觀察著、計
劃著,並且想像著色彩對比和光線明暗
的佈局與效果。

作畫之前的觀察是很平常而有必要的,
最好能花上10到15分鐘觀察研究造型、
色彩和各種的可能性。

我從觀察入手,接著用炭筆作素描稿,
先畫出三角形作為構圖的參考基準線。
然後,我把描繪的對象的造型畫出,同
時也把它們的明暗做出來。最初,我採
取一種謹慎的態度,以免畫錯,得修修
改改(圖205)。等大致的輪廓就定位後,
我會把整幅畫的色調加深,有時會用圖
206中的炭筆頭。然後,我在前景垂掛的
桌布上畫一道摺痕,並用手指擦去一些,
使摺紋能產生明暗的變化(圖207)用手
指擦去一些炭粉,以形成亮面時,手指
必須是乾淨的,這樣才能製造出乾淨的
亮面。

圖207. 用乾淨的
指來把桌布上的灰
炭粉擦出白色線條。

圖209. 我先將畫
填滿色彩:背景、
布、酒瓶……等,
色彩把畫布的白底
滿,以避免產生對
的錯覺,影響到畫
的進行。

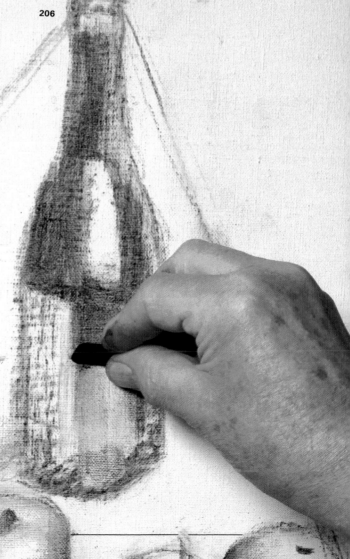

206

第一階段：素描和背景

肥蓋瘦

依循著這個上色原則，畫作在日後保存時，才不會龜裂；因此在一開始上色時，顏料必須用較多的松節油稀釋。當顏料調松節油時，它的油性（或脂性，fat）就會降低。相反地，如果油畫顏料調亞麻仁油，它的油脂性就會增加。如果一開始先上調了亞麻仁油的「肥」彩，然後再上只調松節油的「瘦」彩，那麼上層的「瘦」彩乾的速度就會比下層的「肥」彩來得快。而等時間一久，下層的油畫顏料也乾燥時，畫面就會產生皺紋和龜裂。如果遵循著肥蓋瘦的原則，就可以避免這種情況發生。

當素描稿完成時，把畫面上多餘的炭粉除去是很重要的，這樣後來再上的油畫顏料才不會被炭粉弄髒。可用兩種方法來除去炭粉，一種是用布輕輕地揩去一些表面的炭粉，這樣做，可除去畫面上的炭粉，但會留下有點模糊的影像；另一種則是用專門固定炭粉用的噴霧式固定液來固定畫面上的炭粉，這是最方便和最能保持炭色的方法，但請小心，用這種方法必須噴很多次，而要乾也要一段時間。但是不要持續噴太久，以避免固定液把炭粉稀釋弄糊和到處流動。一旦素描稿畫好並固定後，就要開始上色。在白蘭地酒瓶上綠色，然後再畫背景的顏色。請觀察圖207的畫面狀況：顏料用得很稀，用很多松節油稀釋過，依照肥蓋瘦的原則來畫，這個原則在本頁右上有進一步的解釋（圖208）。

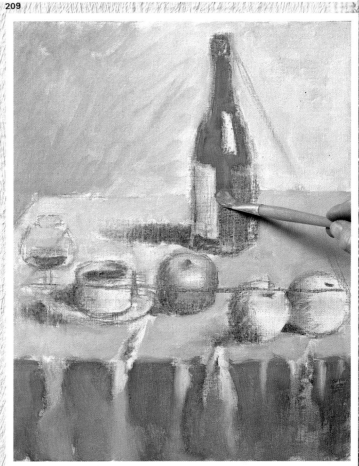

第二階段：蘋果、柳橙和蘋果

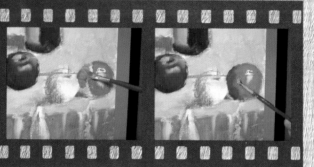

圖210至222. 這幅畫
我是以直接（或快速）
畫法和階段畫法二者
交替運作的方式來畫
的。在下一頁的內文
和圖說中，我將一邊
按部就班地繪出這三
個水果，一邊介紹如何
交替運用二種畫法。

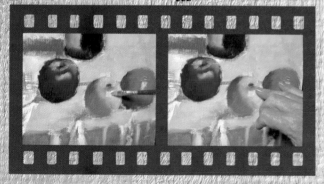

太美了，真是太美了。

我對我的攝影師朋友，范(Juan)說：「你
真應該改用攝影機把我『直接作畫』的
情形，一步一步地，全部都攝取下來。」

范是個愛抱怨的人：「曝光時間太長，
毀了！」

范拍了將近三個鐘頭的時間在測光、調
光圈和幫我的作畫過程拍照。一直在抱
怨我怎麼都不了解他在試鏡時，想要拍
攝的完美意象是什麼。

范真是個好人。

太美了。這幅靜物畫我是採取直接畫法和階段畫法二者交替運作來進行的。也就是說，我在某些部分，例如畫蘋果時，是採取了柯洛所說的：「一氣呵成。」但在畫有投下陰影的蘋果時，我則是採取階段畫法，因為它會產生對比性。請看圖210到222這幾幅連續的圖片。

一開始畫蘋果時，我用紅色：洋紅加一筆紅色。為了要確定這顏色是否適當，我畫了一筆在蘋果上以確定它看起來怎樣。（畫油畫時，常常要作試筆，參見圖210）。

顏色不錯。我接著在亮面處加一些朱紅，然後再加一點群青混在陰影的部分。請仔細看我如何用畫布的留白做為高亮處（圖211）。接著，我用鎘黃、一點洋紅和白色，和一筆永固綠來畫蘋果的凹窩。然後我用手指輕輕地塗抹，來作混色和漸層的效果（用指塗來混色的技法是從提香開始的，今天這個技法依舊廣為流傳）（圖212）。

我用白色來表現高亮點的效果。然後再用手指混色塗勻。這個蘋果大致上可算完成了，於是我把它先擱一邊（圖213）。現在開始處理柳橙，我犯了一個錯誤，把試筆畫在高亮處。沒關係，我用沾了松節油的布塊擦拭，就可以把它擦除（圖214）。你仍跟著我在進行嗎？（現在我們進行圖215）。印象派畫家曾說：「陰影的色彩總是固有色的補色。」橙色柳橙的固有色的補色便是藍色。我把它和橙色混勻，便不再處理柳橙了（圖216）。現在我要開始畫黃蘋果，我會快速地解釋（請跟著圖217到222一起看）。畫亮光時，我用調了中鎘黃的檸檬黃來表現。陰影部分則以鎘黃調群青，也就是黃色的補色（圖217）。然後我用一筆鎘黃和

土黃相混，來表現反光部分。「范，這一段看不到啦。」「你又沒有叫我拍！」他喊道（圖218）。換一支乾淨的畫筆，我開始繼續調和與混色（圖219）。接著，我用手指混色（圖220）；然後再用一支乾淨的筆沾白色畫高亮點（圖221）跟著，就再用手指調和並抹勻（圖222）。告一段落了。

圖223顯現了這個段落結束後的成果。酒瓶即將完成，但亮光仍未處理，也沒有把那個橢圓形瓶中液體的高度標識出來。同時，暗部也要再處理。這就是我所說的，我是以直接法來畫，但是分階段來完成。

圖223. 這是第二階段完成時的樣子。

223

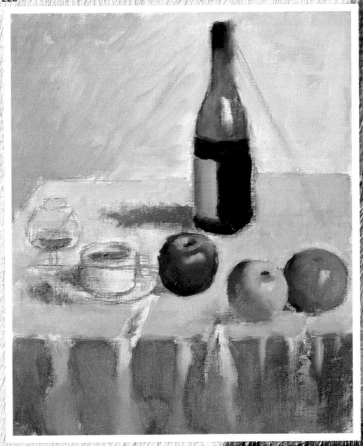

第三階段（第二天）：咖啡杯、玻璃杯和桌布

圖224和225．第三階段，我從水果和咖啡杯的投影著手，我將圓柱體杯子反射出來的白光和背對著它的陰影色調畫進去。我的筆觸來來回回從暗到亮，處理出這種層次感。

224

225

226

227

228
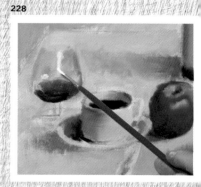

之前，我畫了白蘭地酒瓶的陰影，現在我正在處理水果所產生的陰影，之後，我還要畫咖啡杯和酒杯在桌布上所投下的影子。我特別強調這個「之前、現在和之後」的過程，是因為用一個顏色來畫不同物體所產生的陰影是不正確的，千萬別這樣做！這種複製的作法會減低藝術的品質，正確的作法是一步步地處理、上色，以表現出多樣豐富的色彩。用同樣的態度來畫造型也是不對的——不論是一個水果，嘴唇或是一棵樹，都以相同的方式持續的畫下去，直到畫完為止——你應該試著別這麼做。言歸正傳，把握了景物的整體感之後，再逐步地將它畫出來！

我開始畫咖啡杯和處理它陰影的色彩，但先上光亮的白色。在它仍舊潮濕時，我再用群青、焦褐、一點點土黃和一筆洋紅混合多量的白色來描繪陰影。為呈現出它的圓柱造型，我很小心地上色，以由左到右，由暗到明的水平筆法上色（圖224和I225）。這並不容易，但我試著用較隨意自由的方式來表現。我用上述的顏色繼續畫咖啡盤，並把它們完成(暗調部分的混色有些變化——群青和焦褐較多，再以土黃與洋紅的混合色作協調，分別與白色相混，自然會形成暖調和冷調的白色)。

咖啡的部分，我只用焦褐加一點藍色，用6號畫筆來畫。畫酒杯時，要先把桌布的背景色畫出：用一些白色加焦褐、普魯士藍、和一點洋紅來調成灰色。處理這部分時，你需要三支乾淨的畫筆：一支用來畫暗面的部分，另一支用來畫亮面（用前述的顏色調乳白）；第三支用來畫白色的高亮處。

圖226至228．畫玻璃酒杯比較費力一些。我先畫灰色和柔和的顏色，然後用手指把它們抹勻，以暗示酒杯的形狀和透明性。接著，我畫白蘭地酒的顏色和描繪高亮點與反光的白色。

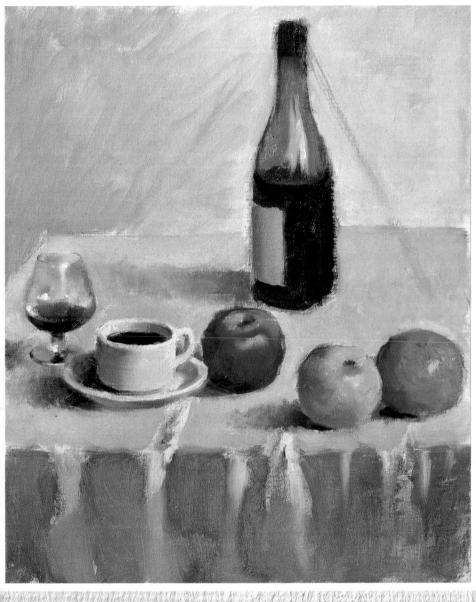

如同你在圖226中所見到的，你可用手指來讓畫面的顏色混勻。在我還未忘記之前，再加一些洋紅與一點鈷藍所混合的暗調在白蘭地酒上。而亮光部分，我則用了洋紅、紅色和土黃（混合一些黃色）（圖227和228）。

圖229. 這裡的畫作看起來像是完成了，但仍舊有些細部需要再修改、潤飾，包括前景中桌布摺紋的陰影等。

第四和最後階段：桌布等物

在畫桌布之前，我先得把酒杯處理好，先用4號貂毛筆把它杯口的深色線條畫出。用稍濕的顏料來畫，可以附著得比較好。畫這條線時，手不能靠在畫面上，因為畫上的顏料未乾。在這種情況下，運用第38頁圖65的腕木來支撐手，是最理想的。我的手邊正好沒有腕木，所以只能找一支小木棒代替。接著，我用手指把玻璃酒杯的輪廓線抹勻（圖230和231）。

現在開始處理桌布。我在前景部分作處理，這裡的桌布有一半被陰影籠罩著。我用濃稠而有層次的白色來描繪布紋的亮面，用12號貓舌筆混色和乾擦（圖232至235）。

現在我們進行到完成的階段。我們要把蘋果的蒂頭和其投影畫出；柳橙上的高亮點，還有酒瓶上的高亮點和色彩也要稍做修整。我們也要把瓶子以及水果的投影作更仔細的整理，運用巧妙的對比把玻璃酒杯、咖啡杯和水果的形體與輪廓凸顯出來。將桌布的邊緣與背景部分融合在一起，用調了松節油（或精油）的顏料，在這個部分作暈塗和作一些處理，這樣顏料才能塗得比較勻整。

如果你希望完成的畫面很有光澤，可在畫面完全乾後用凡尼斯整個塗一遍，但至少要一個月的時間才能作凡尼斯處理。現在市面上出售的凡尼斯有兩種，一種是用瓶子裝的，要用筆刷刷塗；另一種是用噴氣罐裝的，不過我必須聲明，現在已不時興在畫面塗上一層閃閃發亮的凡尼斯了。

現在，請你坐下來休息一下，你一定很累了，我正是如此。作畫是很累人的。著名的美國劇作家田納西·威廉斯 (Tennessee Williams) 在他的劇作《奧菲斯的沈淪》(*The Fall of Orpheus*) 中，曾藉一個角色提到作畫的辛苦疲累，他說：「我一整天都在作畫，用了十個鐘頭才把這幅畫畫完。僅僅停下來吃個午餐，就立刻把頭靠著腳睡著了。沒有什麼事比作畫更令人精疲力盡。但當作品完成時，你會覺得自己成就了些什麼，有種偉大的感覺。」

圖230和231：藉著臨時代用腕木的木棒，我在杯緣加了修飾，並完成玻璃杯這部分的繪圖。然後我用手指把杯緣線抹開一些。圖232至235．這時完全參照對象來描繪並上色，用淺色來描繪桌布上的摺紋。我使用二支12號的貓舌筆，一支用來上白色或淺灰色，而另一支用來上暗調。

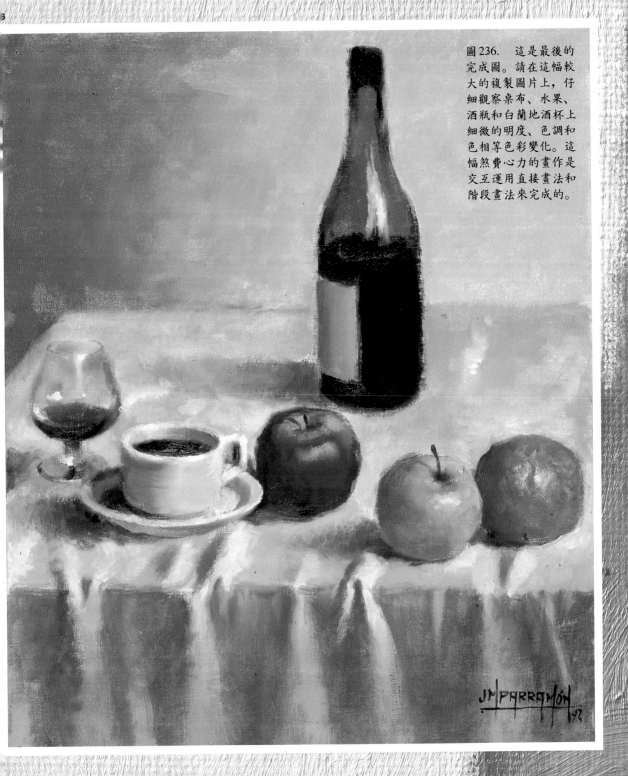

圖236. 這是最後的
完成圖。請在這幅較
大的複製圖片上,仔
細觀察桌布、水果、
酒瓶和白蘭地酒杯上
細微的明度、色調和
色相等色彩變化。這
幅煞費心力的畫作是
交互運用直接畫法和
階段畫法來完成的。

銘謝

作者要對本書的插畫家沙古(Jordi Segú)和藝術家米奎爾‧費隆表達謝忱，感謝他們為本書做的版面設計及插畫。也要向聖米格爾(David Sanmiguel)致謝，感謝他協助編寫油畫的發展簡史；以及感謝皮拉 (Piera) 協助提供一些資訊和素描、繪畫的資料；還有向油畫材料和顏料製造商泰連斯致謝，感謝他讓我們使用第30頁上的插圖。最後還要向藝術家法蘭契斯科‧克雷斯波和杜蘭致上謝忱，感謝他們提供第43頁上的顏料櫃圖片和第44頁上的畫布、畫作收納架的圖片。

邀請國內創作者共同編著
學習藝術創作的入門好書

三民美術普及本系列

（適合各種程度）

水彩畫　黃進龍／編著

版　畫　李延祥／編著

素　描　楊賢傑／編著

油　畫　馮承芝、莊元薰／編著

國　畫　林仁傑、江正吉、侯清池／編著

彩繪人生，為生命留下繽紛記憶！

拿起畫筆，創作一點都不難！

—— 普羅藝術叢書

畫藝百科系列 · 畫藝大全系列

讓您輕鬆揮灑，恣意寫生！

畫藝百科系列（入門篇）

油　畫	風景畫	人體解剖	畫花世界
噴　畫	粉彩畫	繪畫色彩學	如何畫素描
人體畫	海景畫	色鉛筆	繪畫入門
水彩畫	動物畫	建築之美	光與影的祕密
肖像畫	靜物畫	創意水彩	名畫臨摹

畫　藝　大　全　系　列

肖像畫	噴　畫	肖像畫
粉彩畫	構　圖	粉彩畫
風景畫	人體畫	風景畫
	水彩	

全系列精裝彩印，內容實用生動

翻譯名家精譯，專業畫家校訂

是國內最佳的藝術創作指南

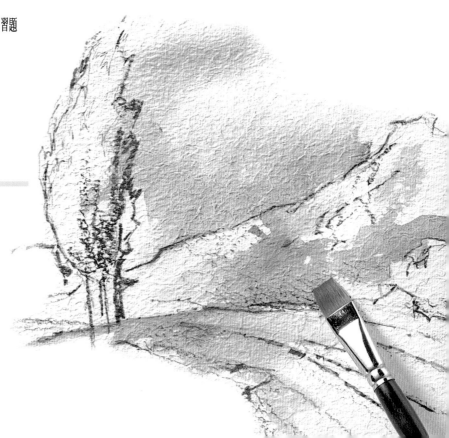

讓您的孩子貼近藝術大師的創作心靈

名作家簡宛女士主編，全系列精裝彩印
收錄大師重要代表作，圖說深入解析作品特色
是孩子最佳的藝術啟蒙讀物
亦可作為畫冊收藏

國家圖書館出版品預行編目資料

油畫 / Parramón's Editorial Team著; 李佳倩譯. ――
初版二刷. ――臺北市；三民，民91
面；　公分.――(畫藝百科)
譯自：Cómo pintar al Óleo
ISBN 957-14-2606-7 (精裝)

1.油畫

948.5　　　　　　　　　　　　　　　86005348

© 　油　　畫

著作人　Parramón's Editorial Team
譯　者　李佳倩
校訂者　張振宇
發行人　劉振強
著作財　三民書局股份有限公司
產權人　臺北市復興北路三八六號
發行所　三民書局股份有限公司
　　　　地址／臺北市復興北路三八六號
　　　　電話／二五○○六六○○
　　　　郵撥／○○○九九九八――五號
印刷所　三民書局股份有限公司
門市部　復北店／臺北市復興北路三八六號
　　　　重南店／臺北市重慶南路一段六十一號
初版一刷　中華民國八十六年九月
初版二刷　中華民國九十一年三月
編　號　S 94024
定　價　新臺幣貳佰伍拾元整
行政院新聞局登記證局版臺業字第○二○○號

有著作權　不准侵害

ISBN　957-14-2606-7　（精裝）

網路書店位址：http://www.sanmin.com.tw